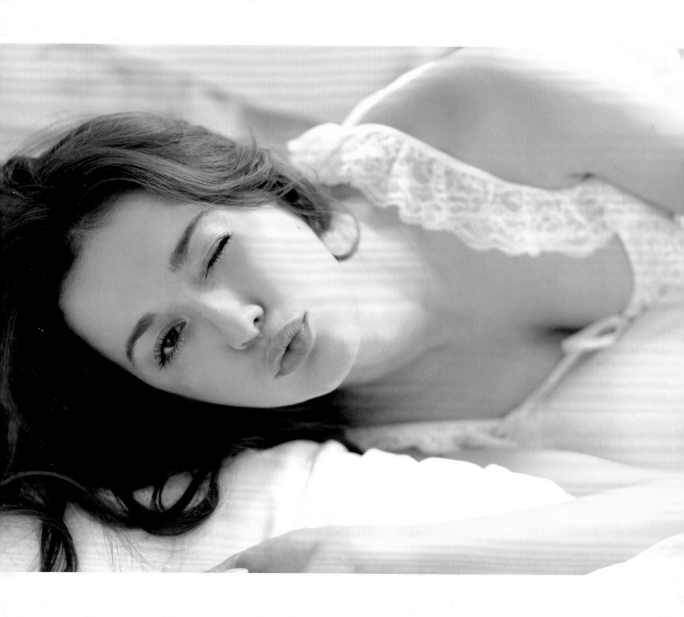

啾！

CEM CEM
LARISA 瑞莎 寫真書

VOYAGE

如果工作是一種生活，
旅行　就是一種生命的動力，

藝術體操的「永不認輸」，
完美表現了運動家精神，

無法分割的音樂和舞蹈，
就算不敢在人前大聲唱歌，
卻依舊能享受舞台時光。

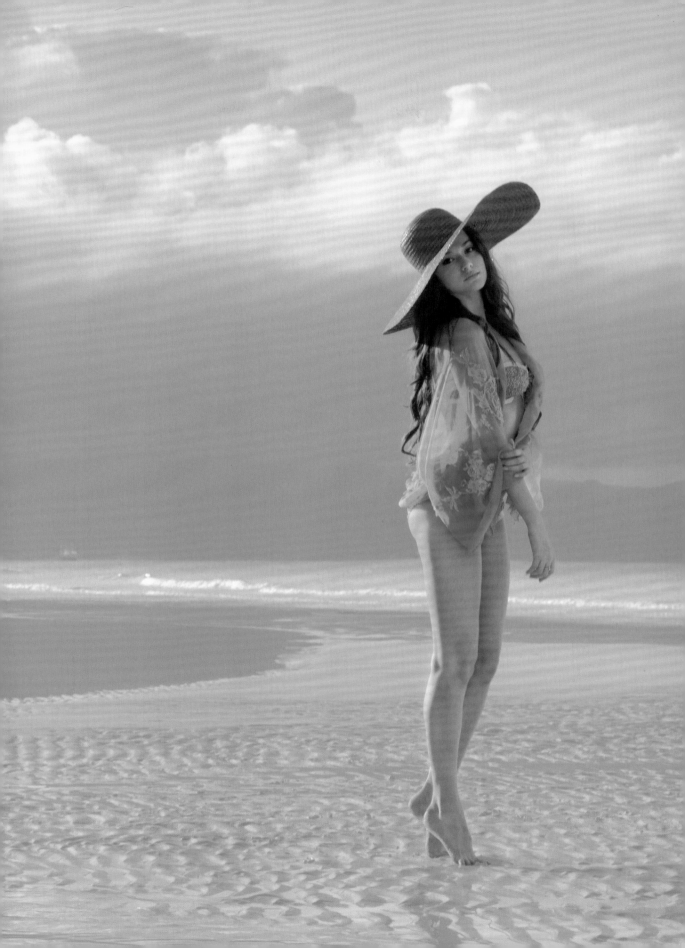

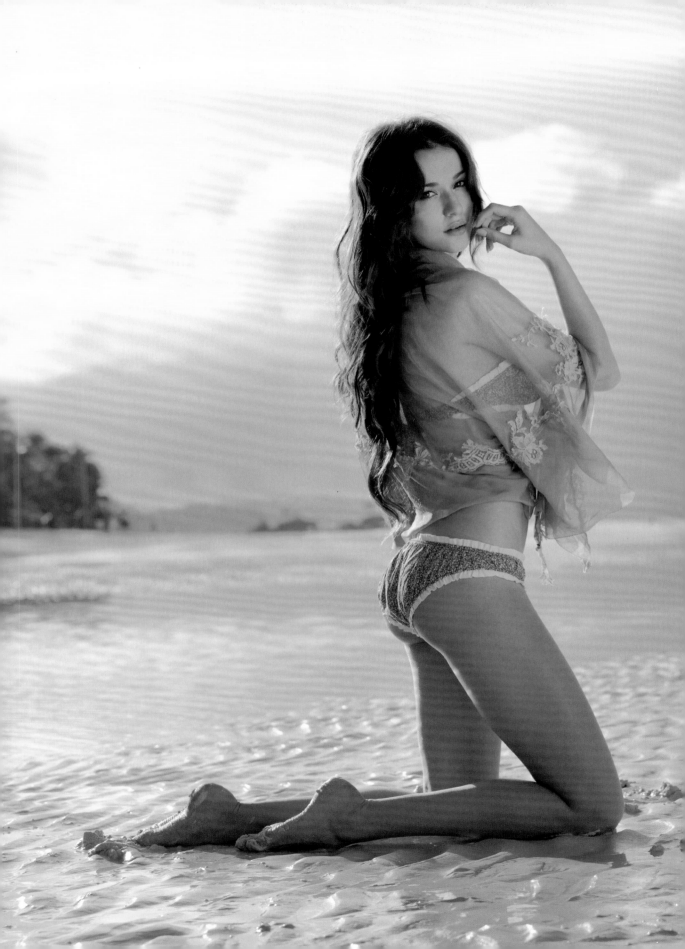

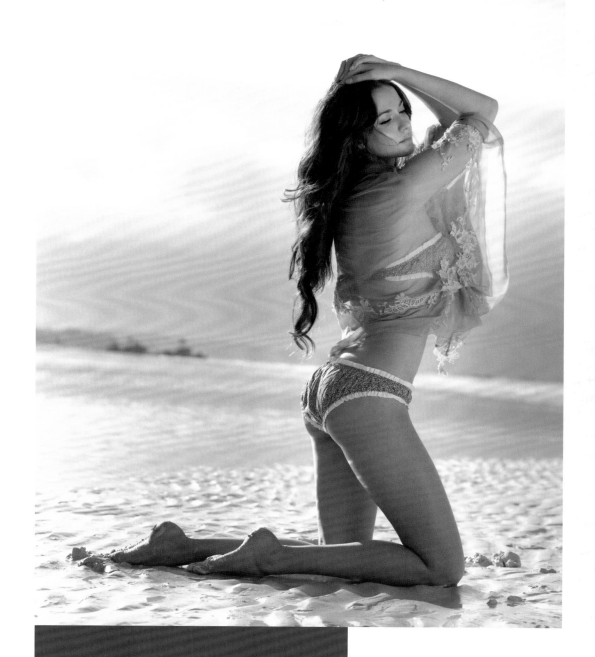

Larisa 這個名字，
在希臘文是「海鷗」的意思！

所以，我媽媽經常說，
就是這個名字，讓我變得，

「很愛旅行，很愛到處飛！」

在 16 歲的懵懂年紀，
我不知天高地厚的，
闖進了模特兒的大人世界！

記得當年，
我在藝術體操界還算小有名氣，
卻因為一次表演意外腳受了傷，
只好忍痛暫別夢想，
準備大學入學考試。

就在畢業前，
遇到了一個經紀人，
剛開始，我還怕他是騙錢的，
加上我不是個有自信的人，
總覺得自己太高、
走路會駝背、腿又不好看……
所以都沒有理會他。

直到某一天，我媽媽說，
做模特兒可以訓練體態，
又可以變漂亮，何樂而不為！？

聽到漂亮兩個字，我眼睛都發亮了，
於是二話不說，馬上就答應！

很幸運的在一個星期過後，
被韓國廣告商看中，
拍了我的第一支廣告，
也開啟了我多采多姿的人生旅程。

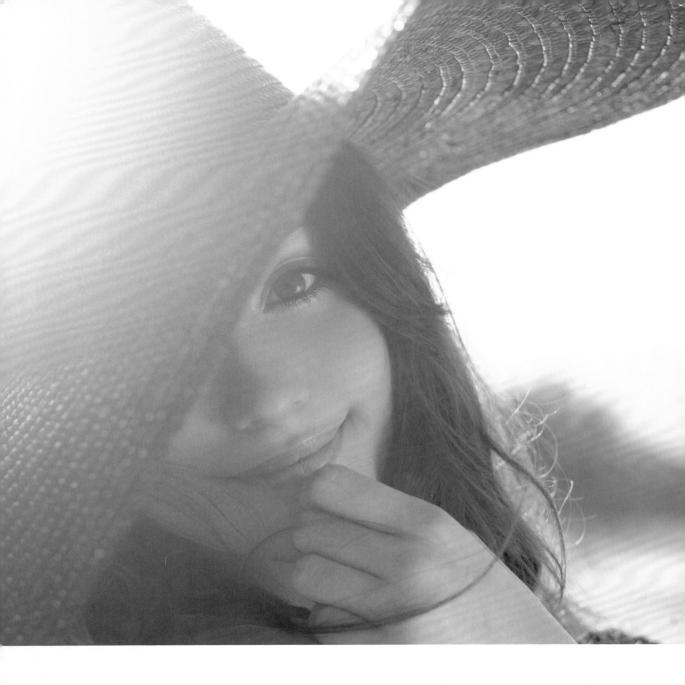

我很喜歡旅行，
因為工作的關係，
去過很多國家，
義大利、法國、
德國、南非……

但不知道為什麼，
就是特別喜歡
「亞洲」！

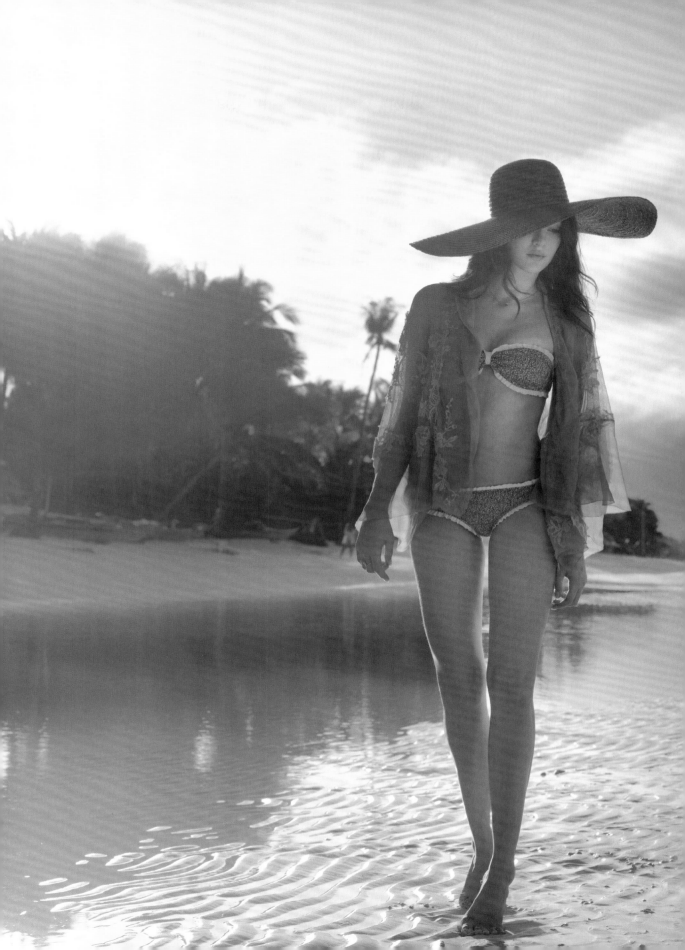

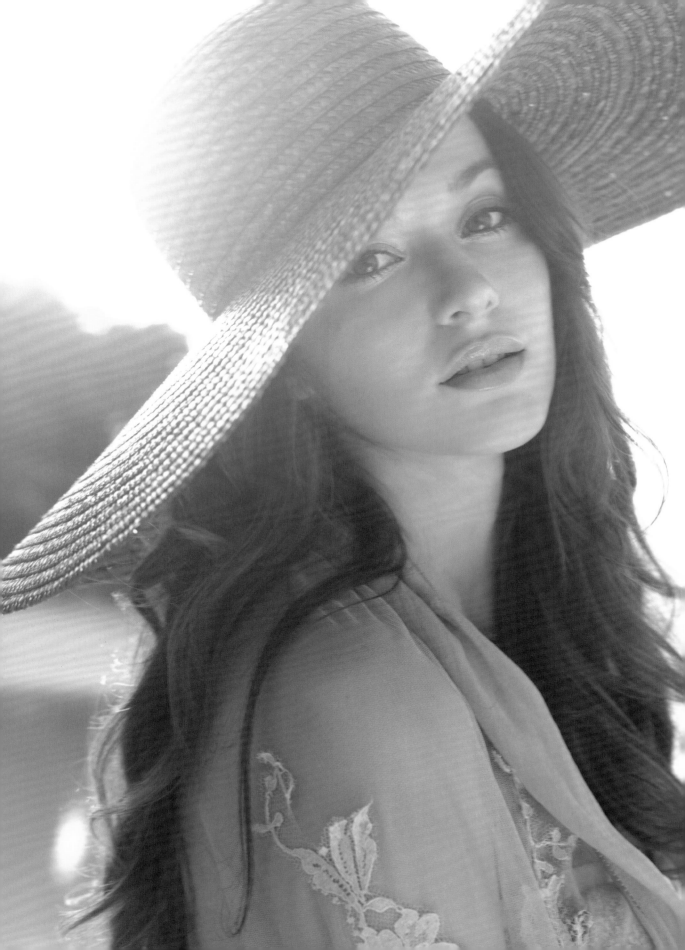

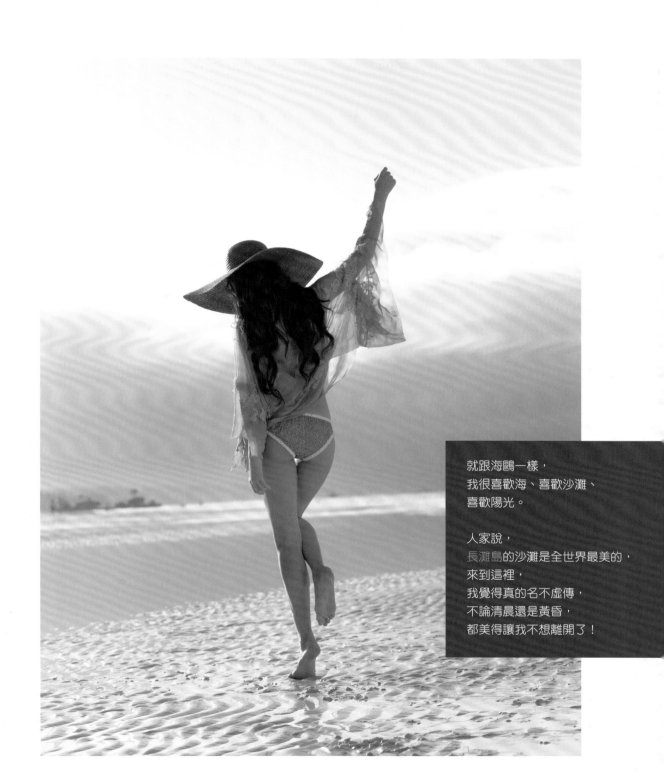

就跟海鷗一樣，
我很喜歡海、喜歡沙灘、
喜歡陽光。

人家說，
長灘島的沙灘是全世界最美的，
來到這裡，
我覺得真的名不虛傳，
不論清晨還是黃昏，
都美得讓我不想離開了！

與 台灣 的第一次接觸，
是我 19 歲的時候。

那時很少烏克蘭人到過台灣，
而我對這個可愛的島嶼也感到相當好奇，
非常想要一探究竟。

在我踏上台灣土地的同時，
就只有一個感覺，
「街道和房子怎麼都那麼小啊？」

不過日子久了就發現，
台灣是個麻雀雖小，
五臟卻相當俱全的小世界，
而且，走個兩步就有一間便利商店，
這樣的方便度，
讓我很快的就愛上了她！

之後，又隔了幾年，
我才又再度來到台灣，
但這次 80% 是為了愛情而來（噓）！

而且剛好有「惡作劇 2 吻」的演出機會，
加上碩士快畢業了，
想著如果能把中文學好，應該很不錯吧！

老實說，這又是另一個考驗的開始，
因為中文真的不容易啊！

要記得字又要記住發音，
好難！好難！
但是，我很 Lucky，
到目前為止沒上過什麼課，
就靠著劇組和經紀人的幫忙教導，
現在，不太困難的對話和認字，
我統統都沒問題唷！

不過，寫字的話，
我還在努力中啦！

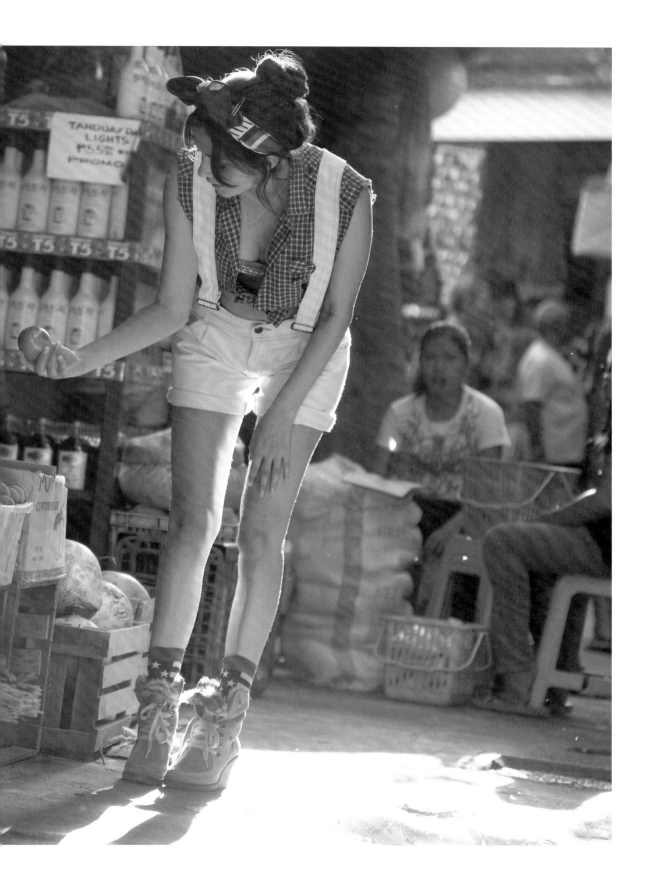

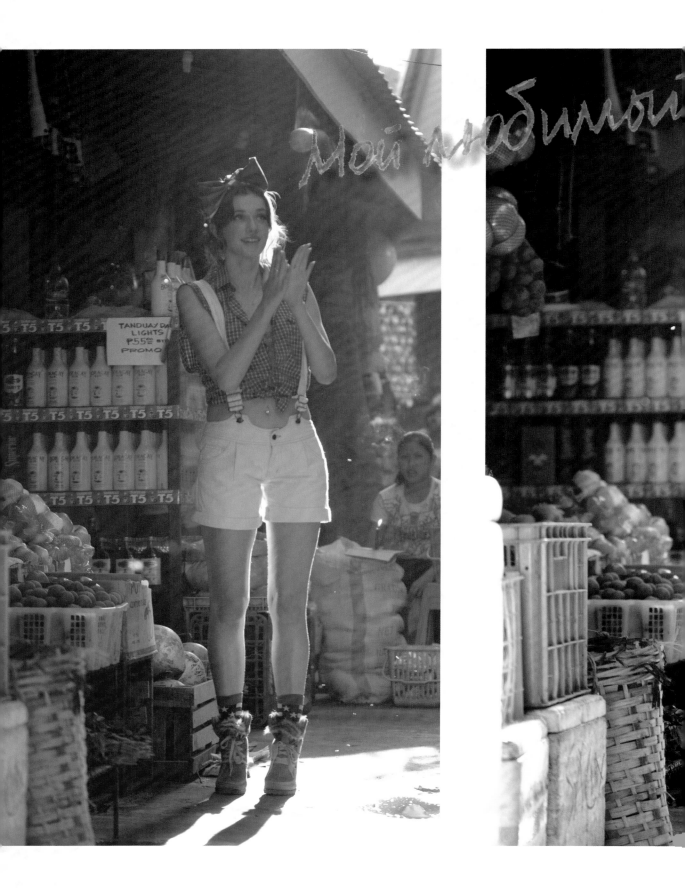

Мой любимой

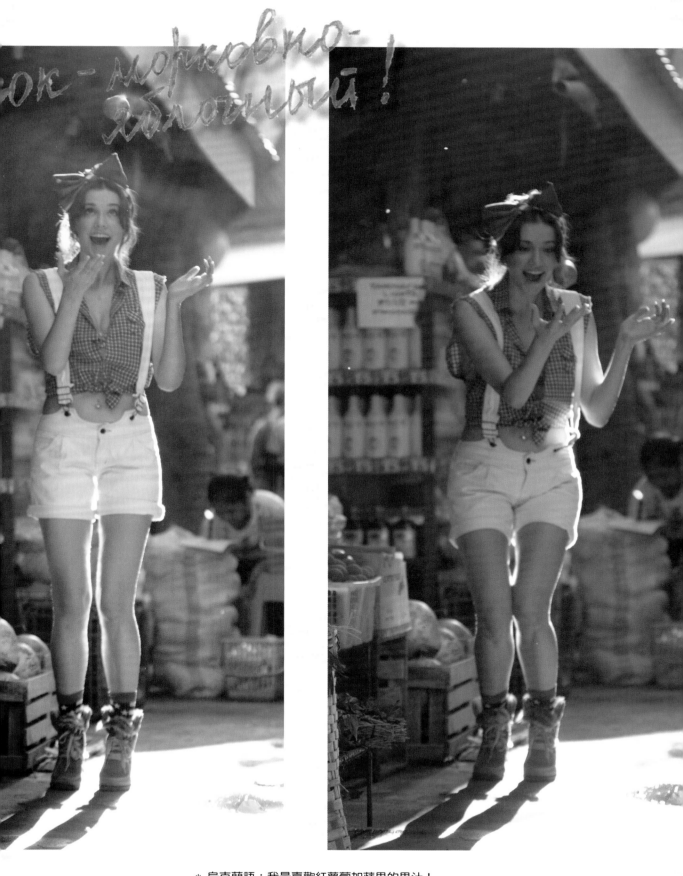

ок - морковно-
яблочный !

* 烏克蘭語：我最喜歡紅蘿蔔加蘋果的果汁！

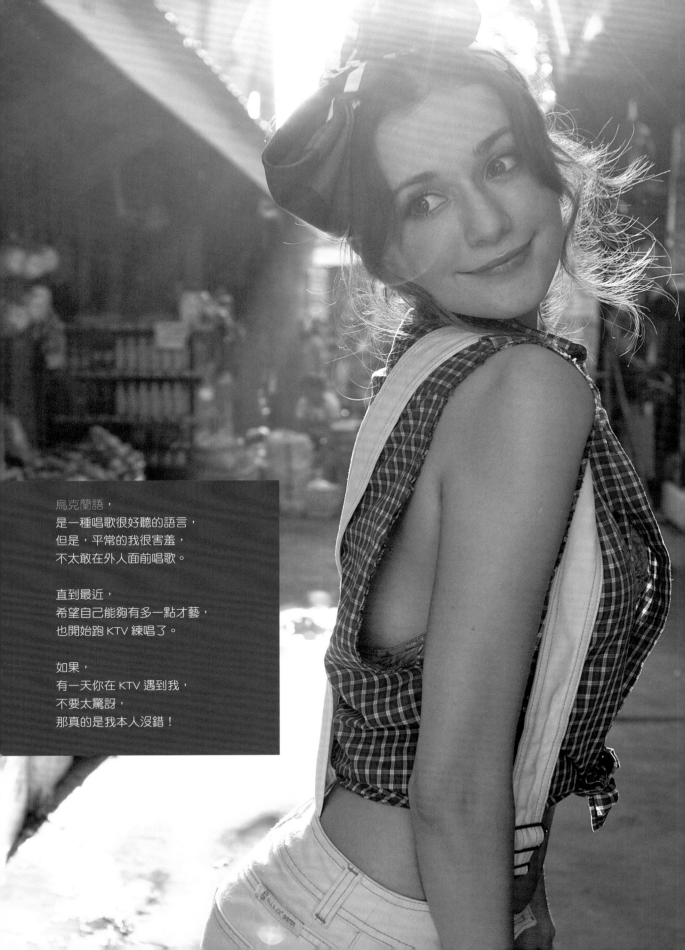

烏克蘭語，
是一種唱歌很好聽的語言，
但是，平常的我很害羞，
不太敢在外人面前唱歌。

直到最近，
希望自己能夠有多一點才藝，
也開始跑 KTV 練唱了。

如果，
有一天你在 KTV 遇到我，
不要太驚訝，
那真的是我本人沒錯！

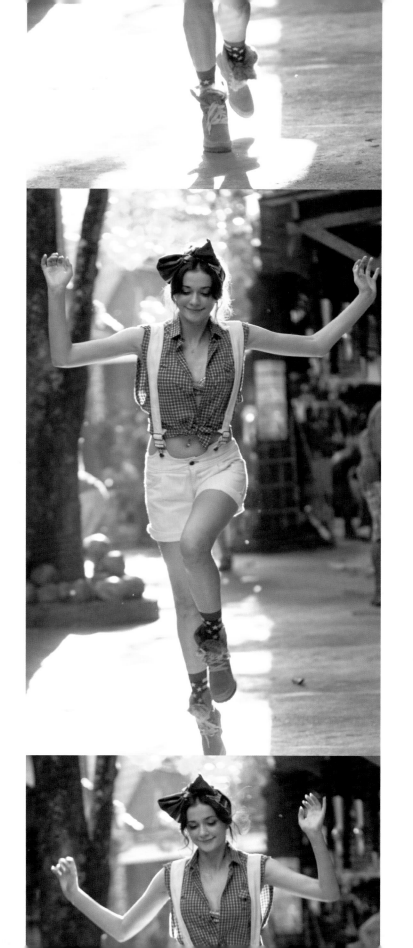

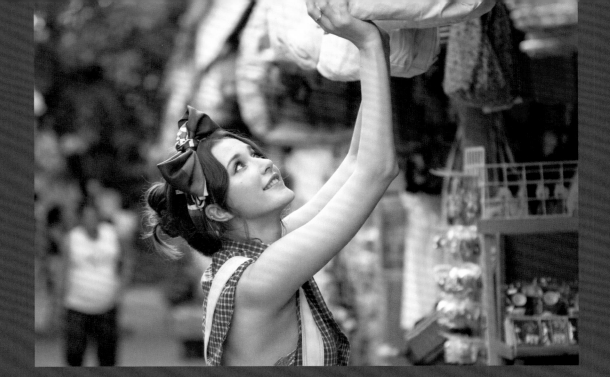

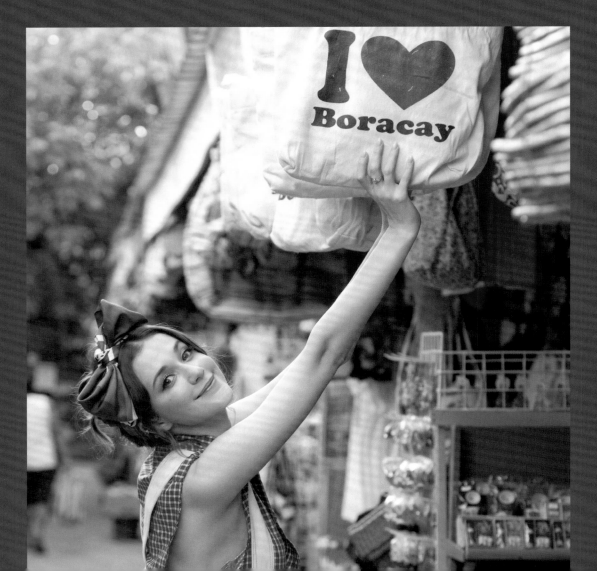

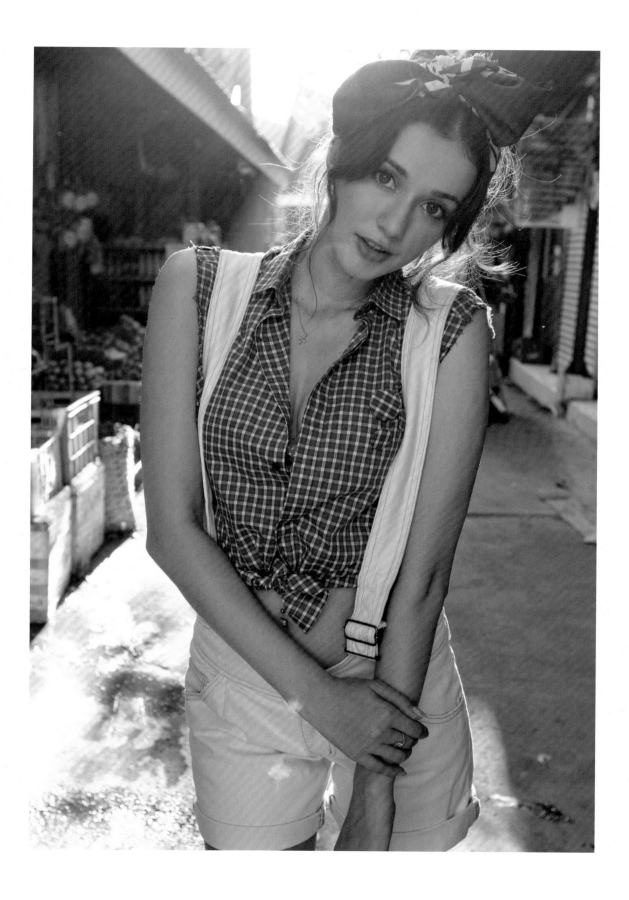

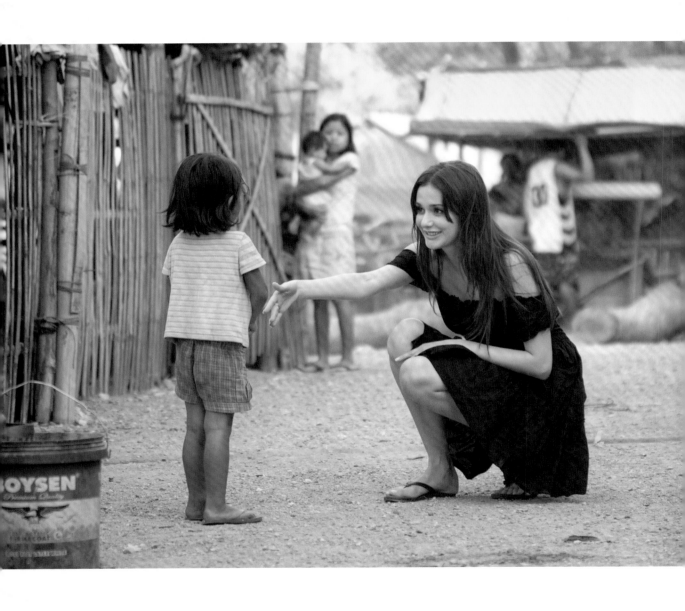

I LOVE KIDS

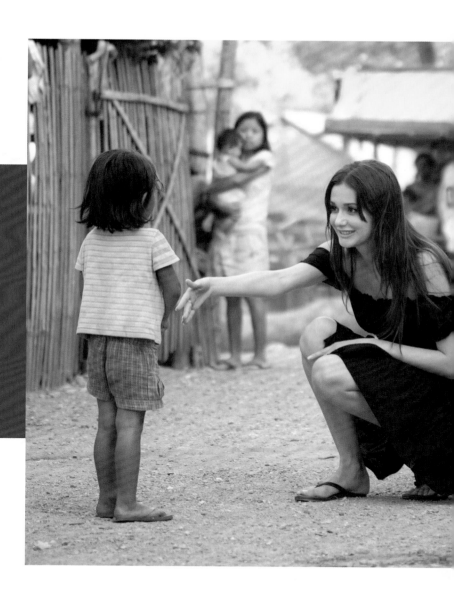

大部份的時候，
出國都是為了工作，
經常忙到沒時間走走逛逛。

我曾經在日本待了大半年，
居然連一次壽司都沒吃過，
永遠記得，我的第一個壽司，
是在台灣吃的。

義大利也去了好多次，
卻只吃了一次義大利麵呢！
想起來，自己都覺得好笑～

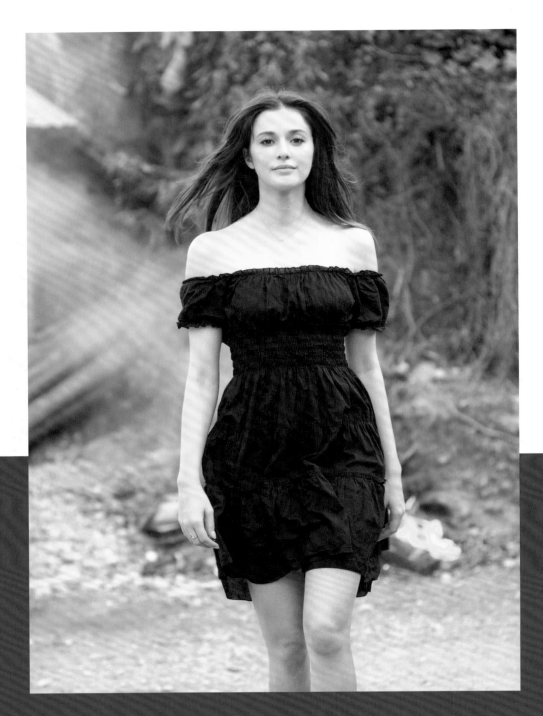

每一次的 Catwalk，
都像在參加一場比賽，
我總是非常專注的完成這個賽程。

每一段的演出，
則像是回到小時候的幻想裡，
在另一個世界，做出不同的
「自己」。

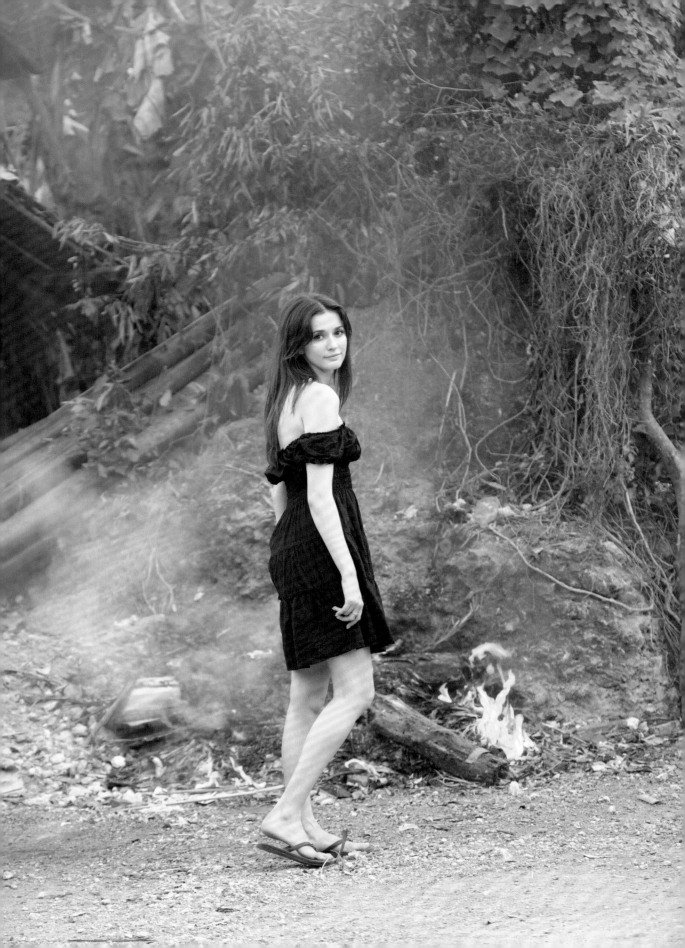

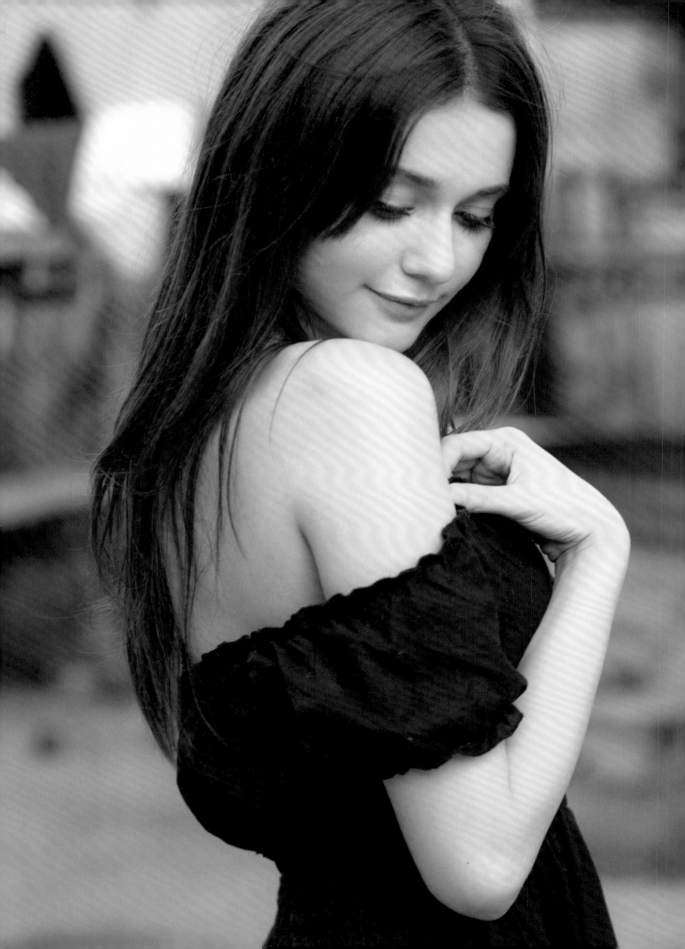

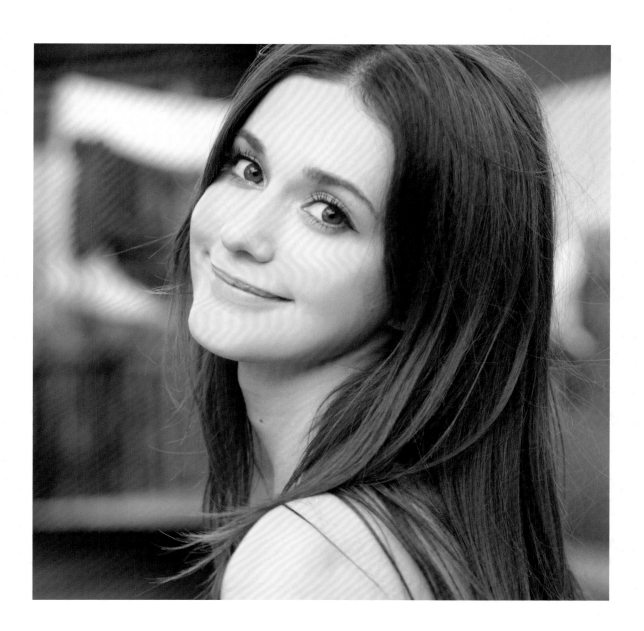

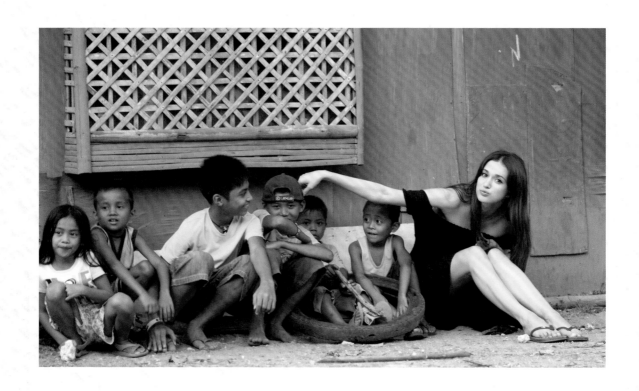

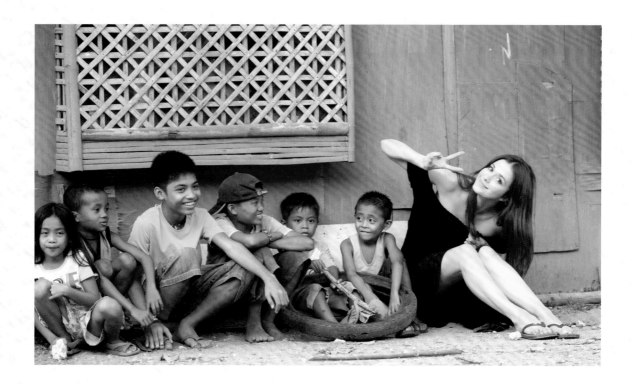

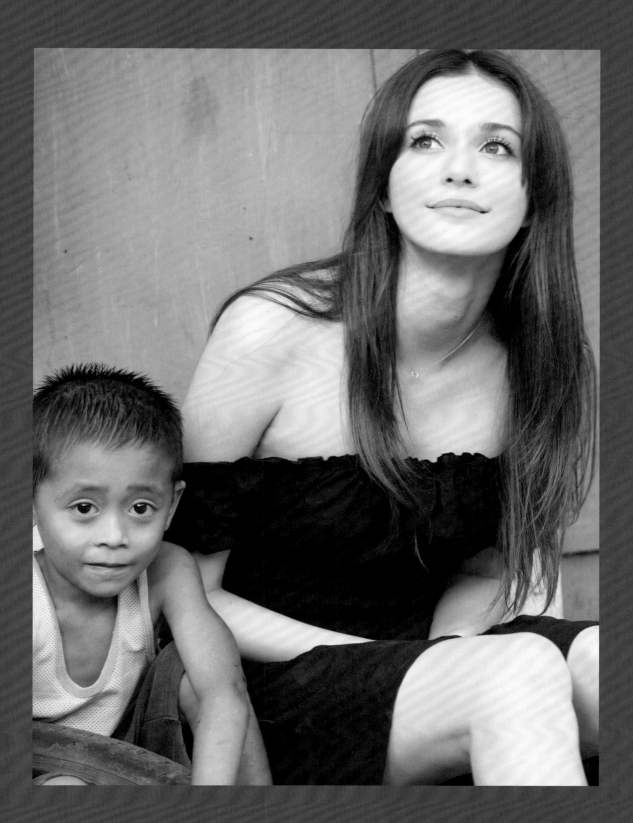

Sunshine!
Thank you for
making my day!
I LOVE YOU

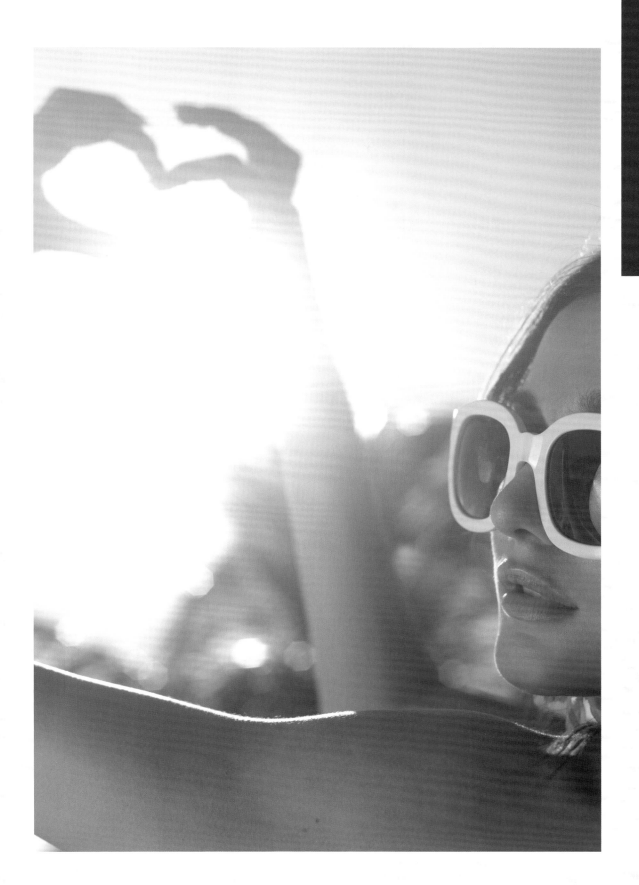

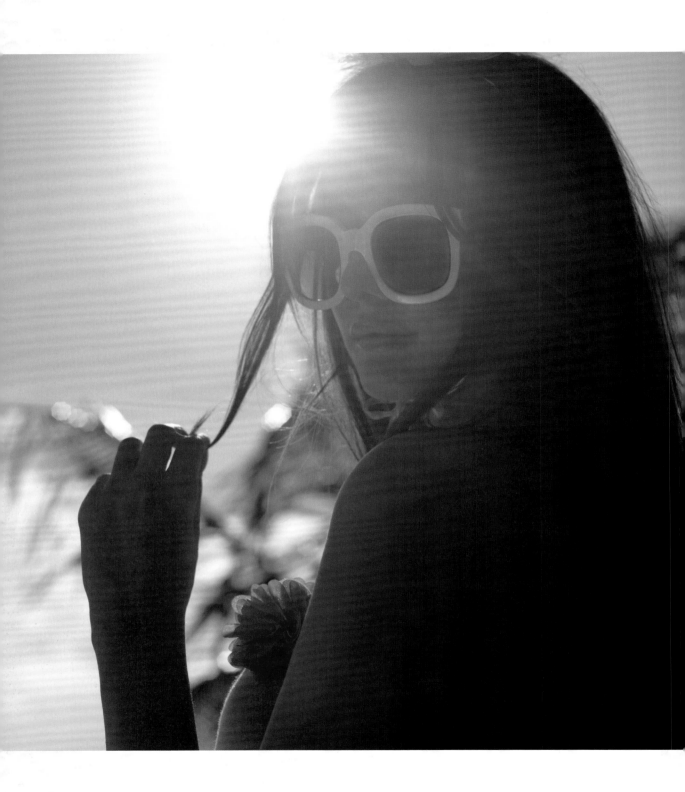

拍武打動作片，
是我目前最想嘗試的工作。

不要看我好像個柔女子，
其實，在藝術體操的訓練下，
我的身手還算不錯唷！

而且我學過柔道，
有機會也好想學一學
「中國功夫」！

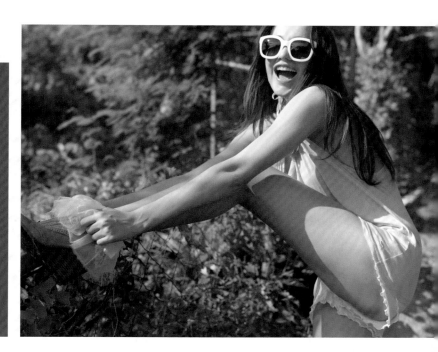

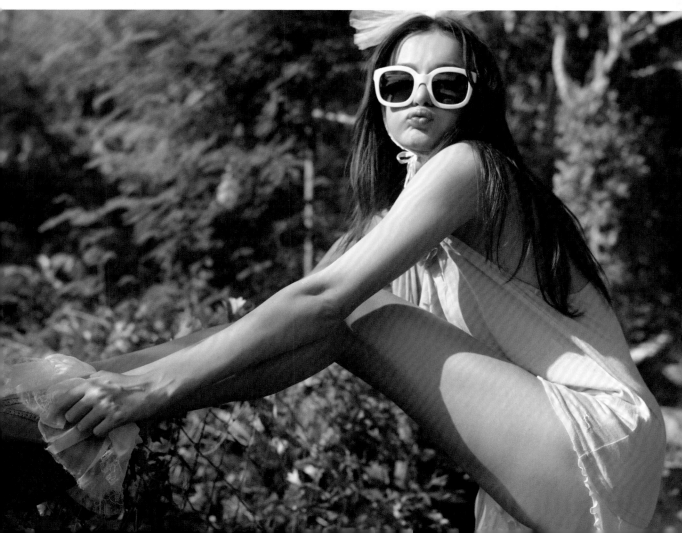

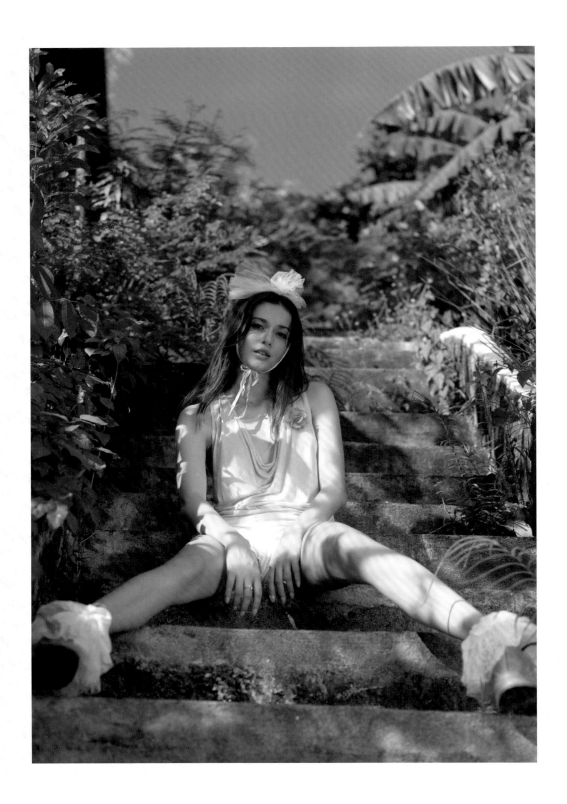

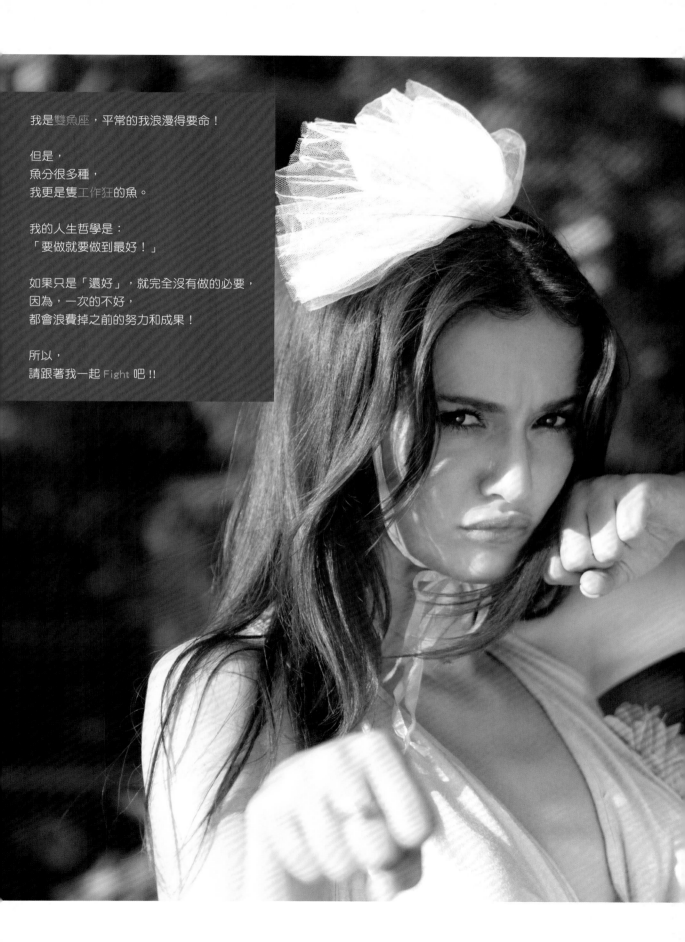

我是雙魚座，平常的我浪漫得要命！

但是，
魚分很多種，
我更是隻工作狂的魚。

我的人生哲學是：
「要做就要做到最好！」

如果只是「還好」，就完全沒有做的必要，
因為，一次的不好，
都會浪費掉之前的努力和成果！

所以，
請跟著我一起 Fight 吧！！

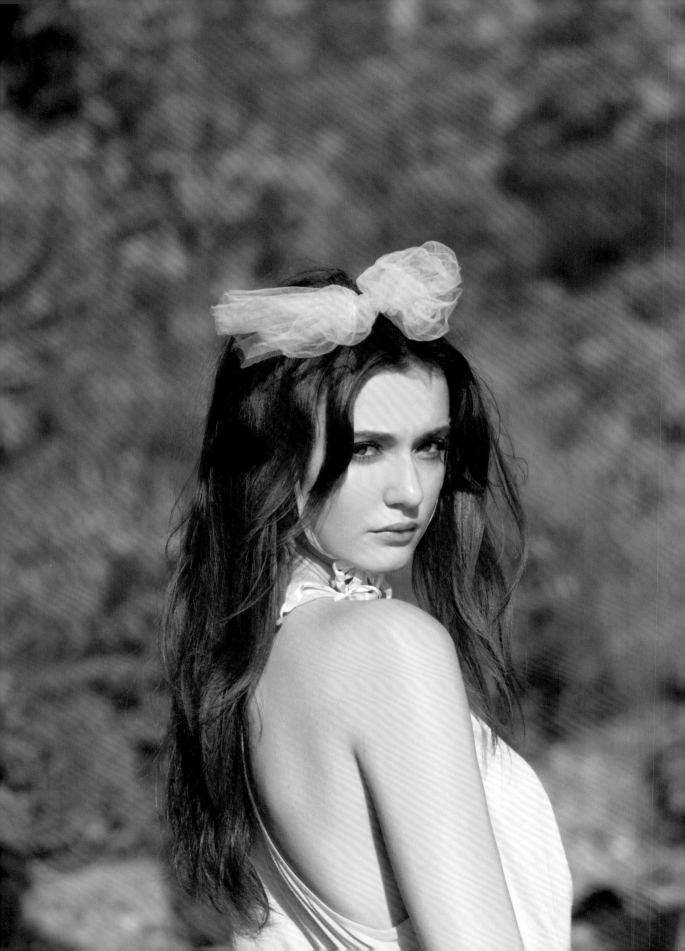

3 歲開始，
我進入了藝術體操的世界，
6 歲的時候，
我得到了全國第一名。

這樣看似閃耀的光環，
是用一天超過 12 小時的練習換來的，
芭蕾、彩帶、球、棒，
很辛苦，但也很享受。

老師說，
他其實最喜歡的是我的表情，
有時候動作只有 75 分，
但表情卻十足的 100 分，
看起來充滿自信，又開心。

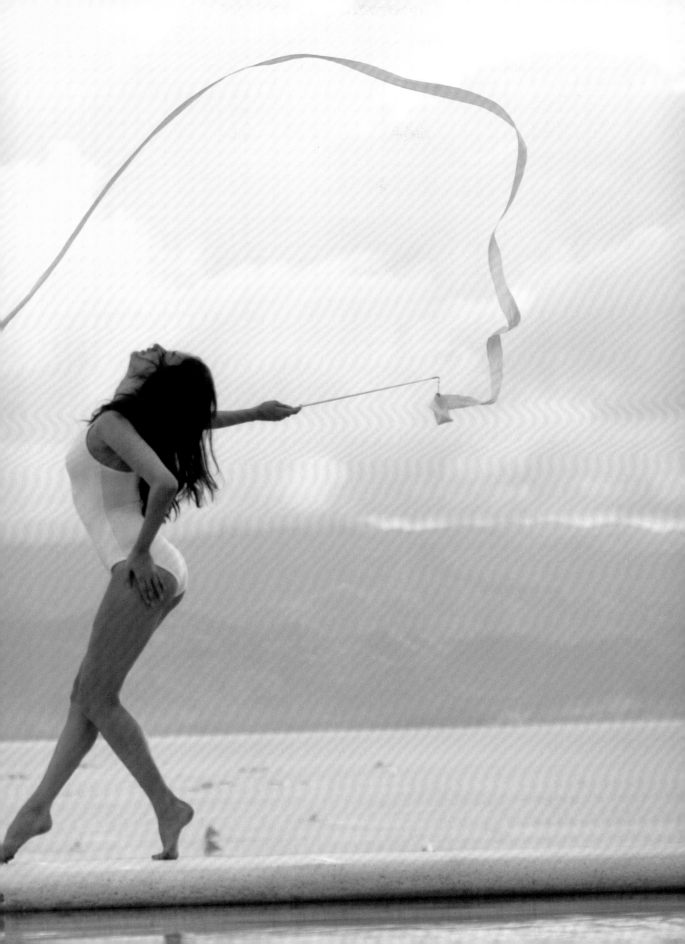

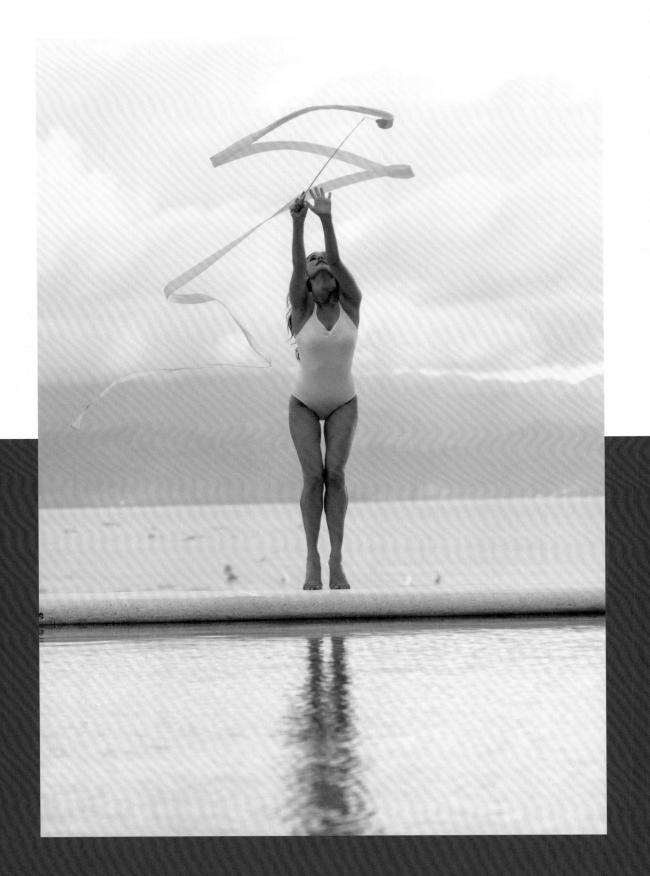

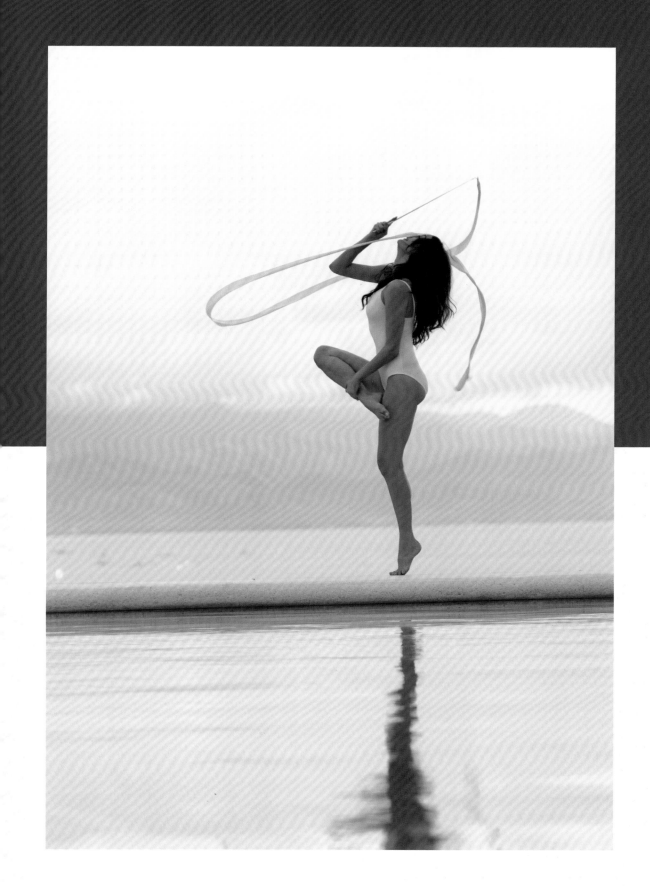

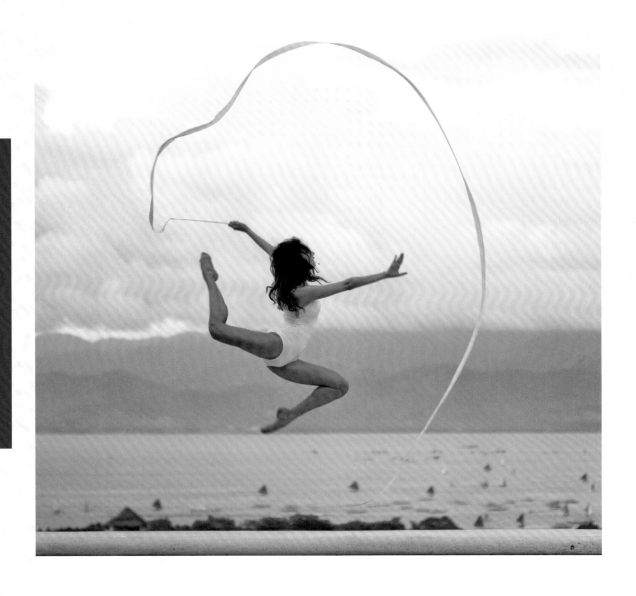

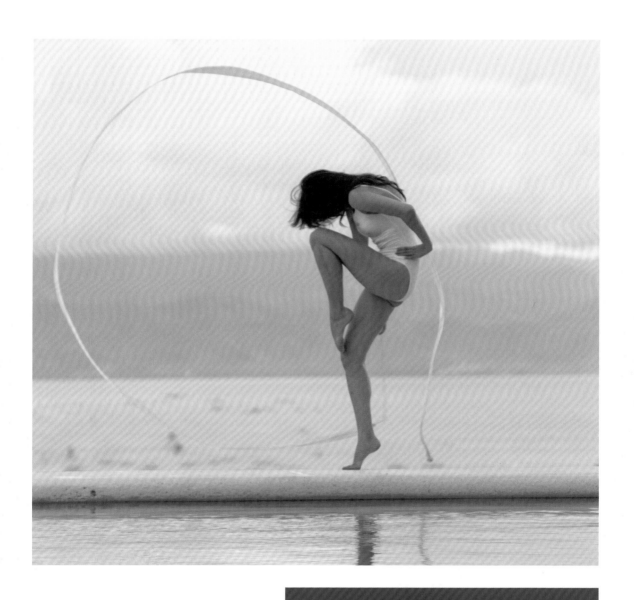

偷偷告訴你們，我最喜歡跳的是彩帶操，
飛舞在空中的彩帶，非常美、非常浪漫。

但它很容易打結，更容易不小心踩到，
可是超級高難度呢！

SWEET
HOM

關於 烏克蘭 的一個小鎮女孩。

海邊長大，不敢吃海鮮，
卻像兔子般愛吃蔬果。

為了工作離鄉背景，
只有家人滿滿的愛，才能溫暖她的心。

此刻，窩在腳邊的小狗 Butter ，
則是她在台灣最親密的家人。

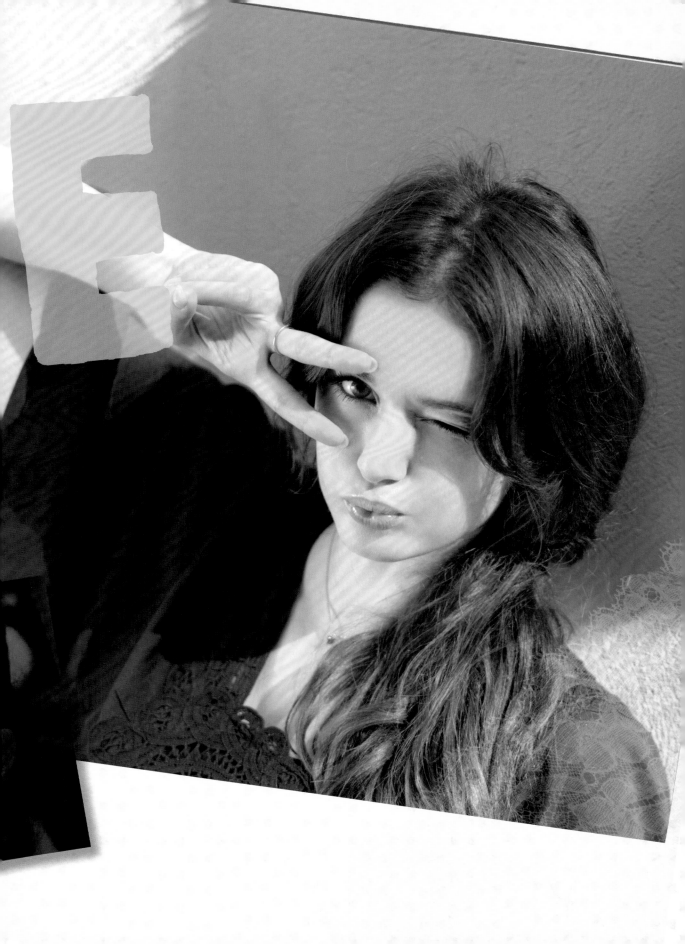

其實，我從小就非常害羞！

每次到爺爺奶奶家，
我都會立刻往桌子底下躲，
緊張到完全不敢和他們說話。

在 6 歲之前，
我幾乎沒有什麼朋友，
每天都是自己一個人玩。

到 6 歲之後，
我才慢慢開始學習與人溝通，
也比較敢跟大家講話了。

小時候的我，真的好自閉啊！

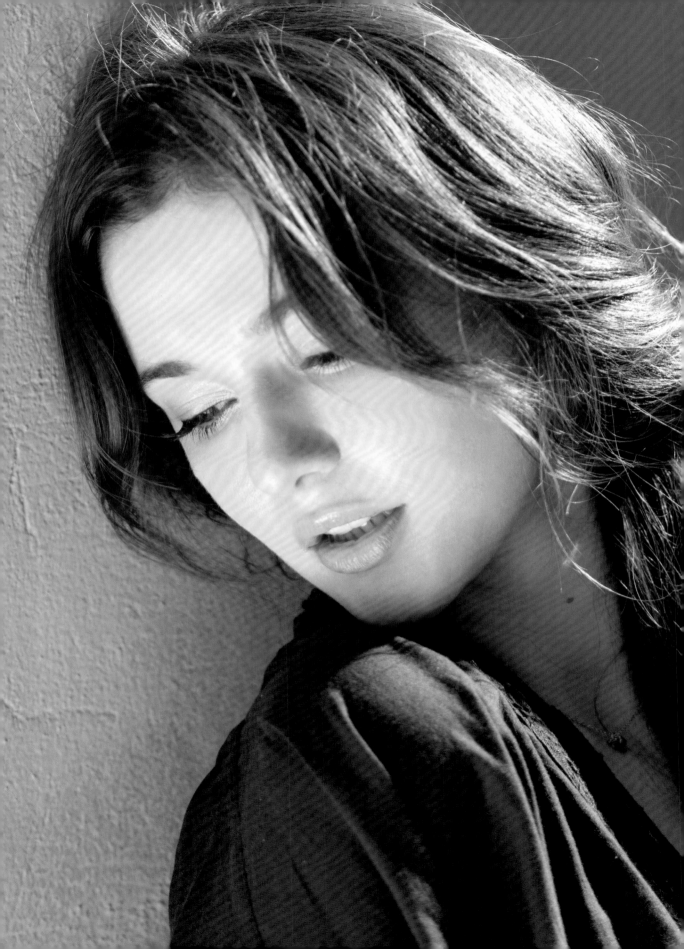

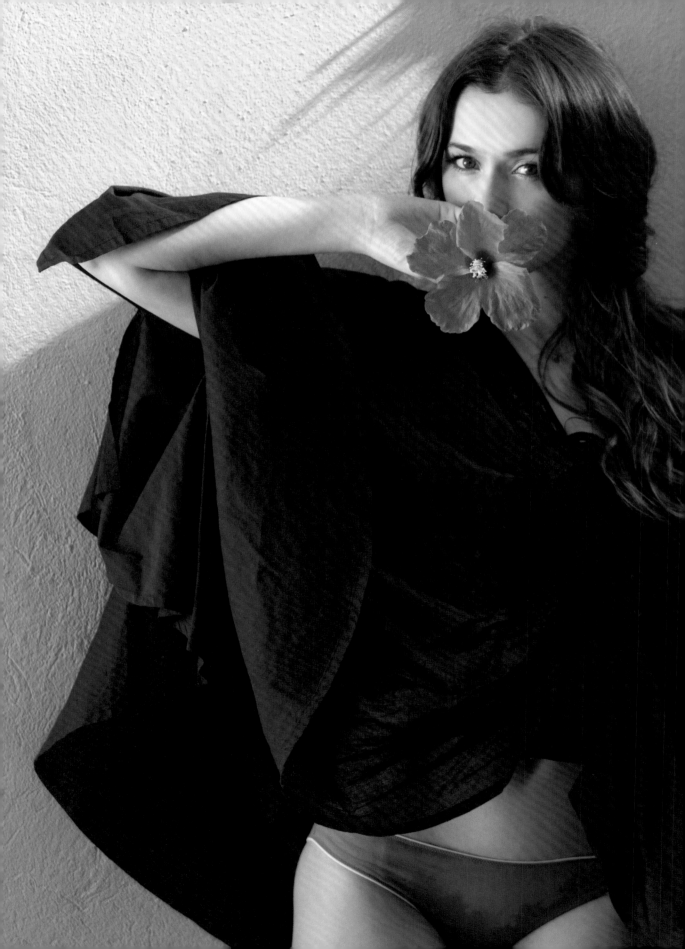

It's better to be absolutely ridiculous than absolutely boring

烏克蘭最有名的就是藝術體操。

3 歲的時候，媽媽就帶我去學了，
老實說，一開始純粹是為了變漂亮，
還有我幻想自己可以因此上電視！

再加上，大家都說練藝術體操的女生，
會變得比較瘦，腿也會比較直！

我總覺得，
我可以長到這麼高，
應該跟練藝術體操有點關係吧！

因為，我媽媽才 160 公分，
我爸爸也才 172 公分唭！

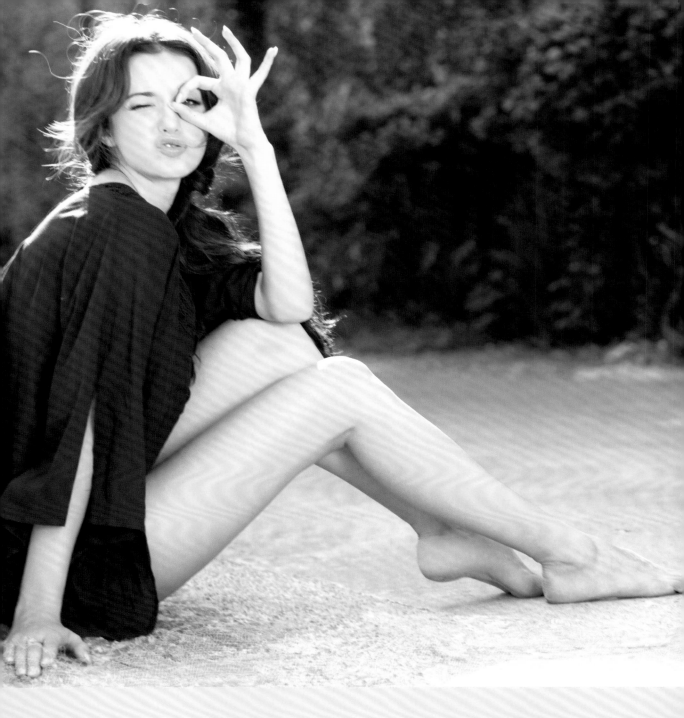

我是個很好強，不認輸的人！

唸書的時候，我總是保持第一名，
不想讓自己後悔，也不想要父母失望。

我媽媽很好笑，曾經因為覺得我太認真唸書，
就跟我說：
「妳要放輕鬆一點，如果拿到低一點的分數，
我就買冰淇淋給妳吃唷！」

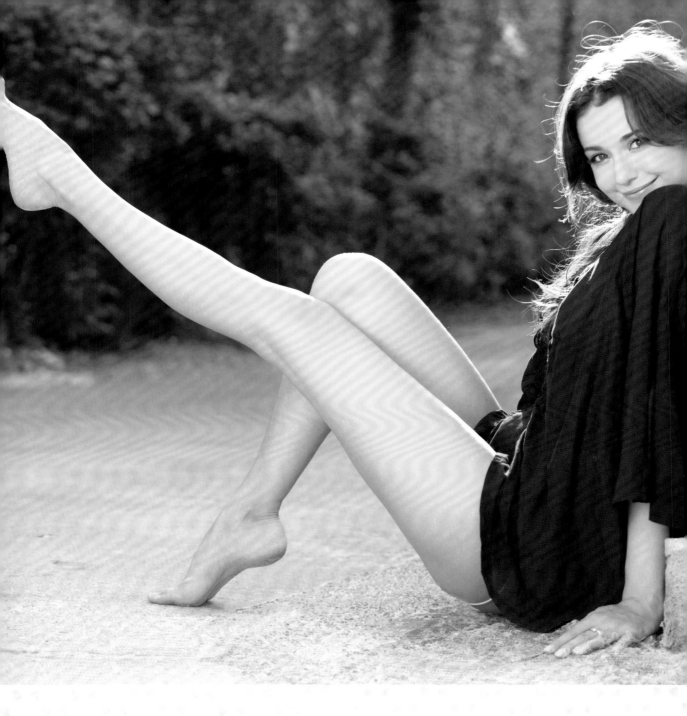

我跟弟弟感情很好，他小我六歲，
他也超會唸書，數學超好，
將來也許會是個數學家喔！

我常在想，
可能因為爸媽給了我們很多的愛，
所以我們都想為了爸媽和自己更努力啊！

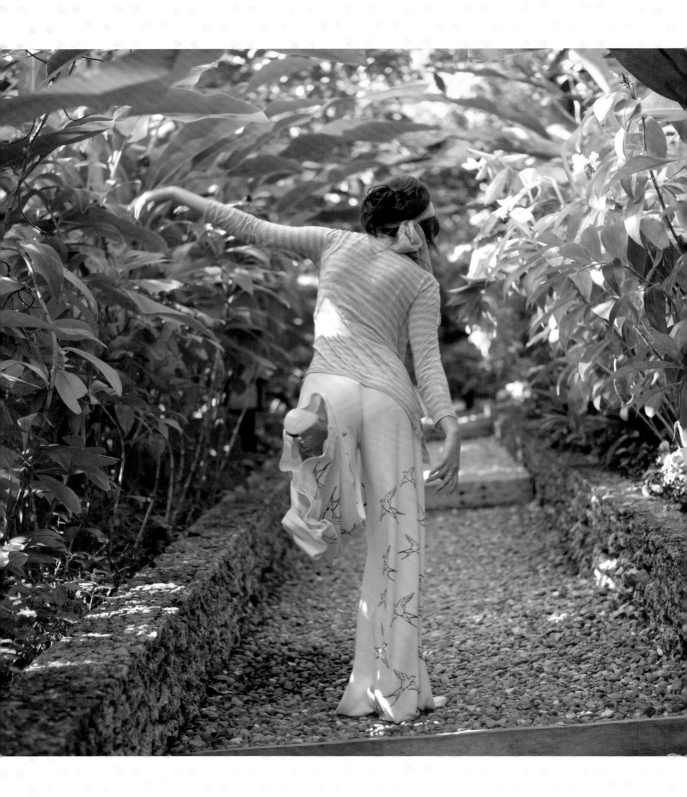

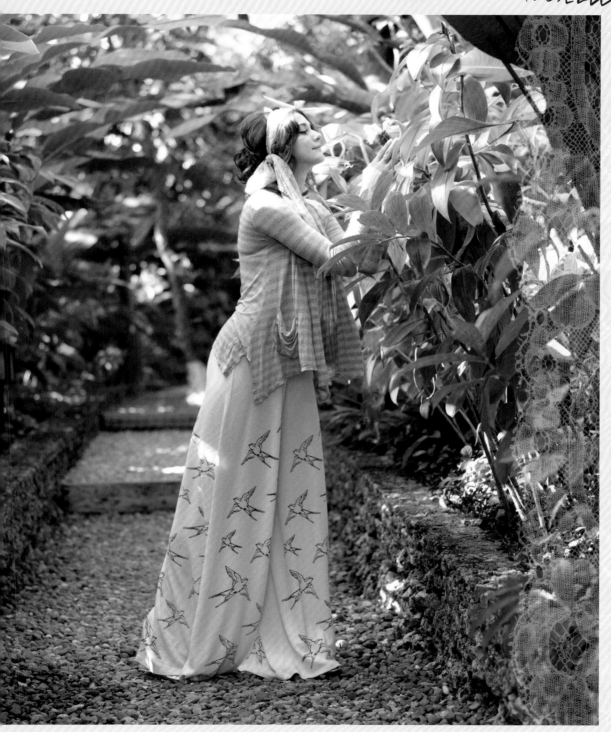

Let's have
an adventure!

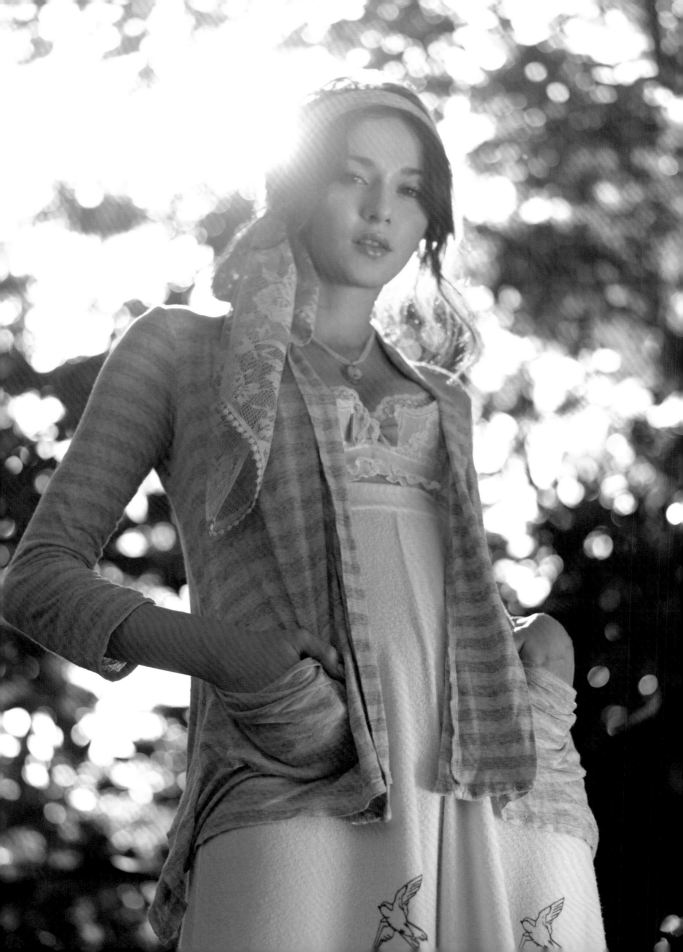

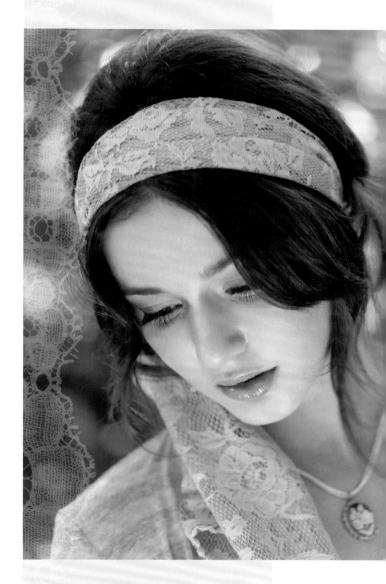

家人對我來說是最重要的，
而 Sykpe 則是我和他們聯繫的好幫手。

就算台北跟烏克蘭有 6 個小時的時差，
也阻止不了我和爸媽的每日熱線。

而且，
我每三個月一定會回烏克蘭唷！

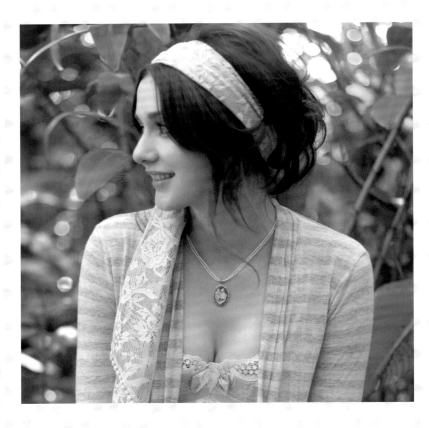

在家的我很放鬆，會穿上舒服可愛的睡衣！當然，蕾絲是一定要有的，就是要浪漫！

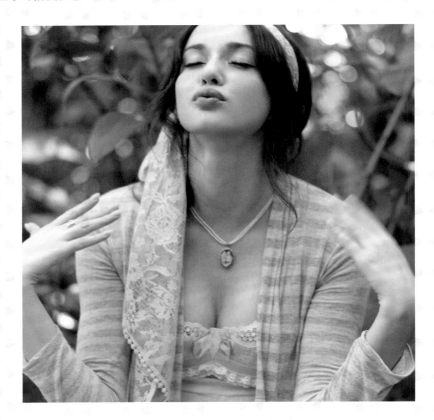

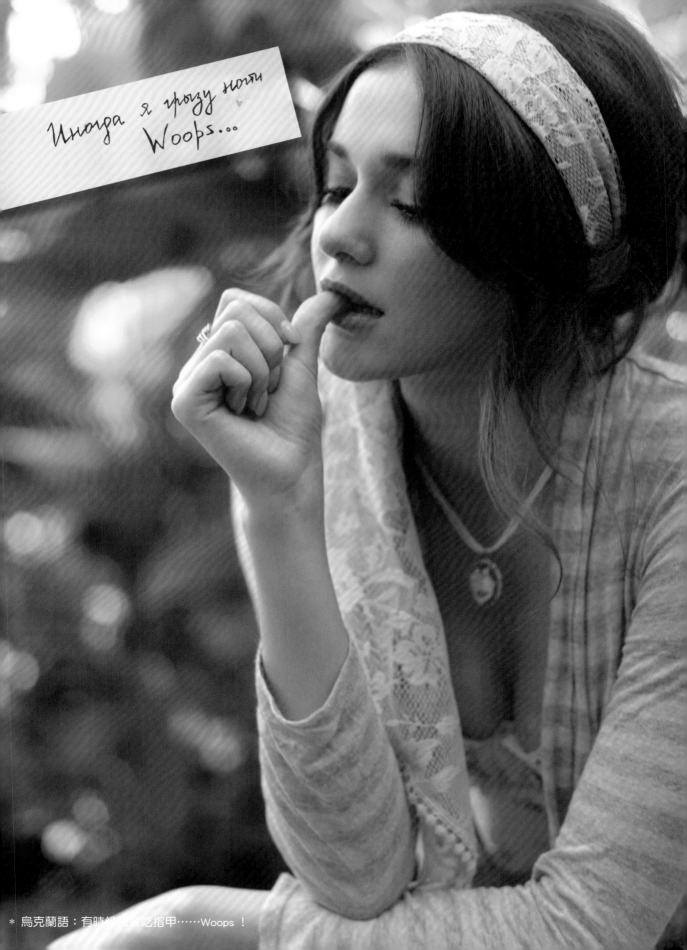

Иногда я грызу ногти ♥
Woops...

＊烏克蘭語：有時候我會吃指甲……Woops！

藝術體操其實不辛苦！

記得當時，
我碰到一個好老師，
他總是不斷的鼓勵我，
給我很多的信心，
讓我越來越熱愛體操這件事。

加上可以跟同伴一起玩樂，
對小朋友來說，
已經非常開心了。

如果硬要說辛苦的地方，
應該只有在練拉腿時比較累吧！

而且讓我最痛苦的，
其實是比賽得到第二名呢！

這真是很丟臉啊！
那種心裡的痛，
比身體的痛還要痛！

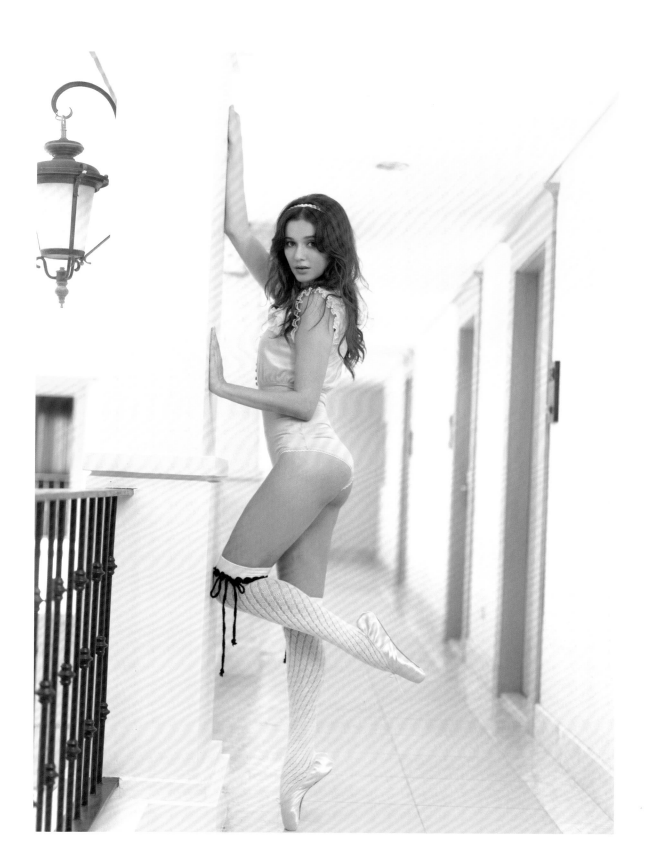

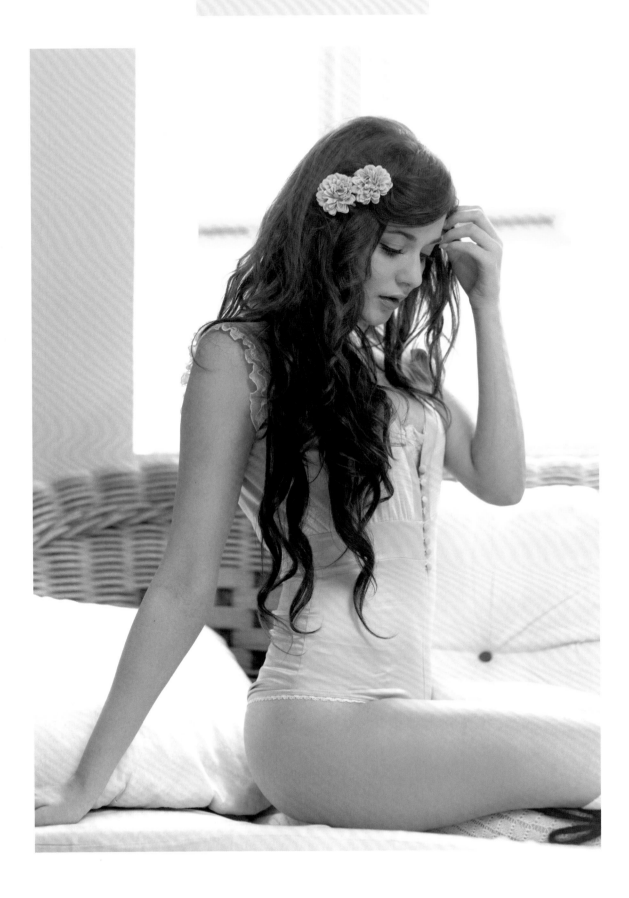

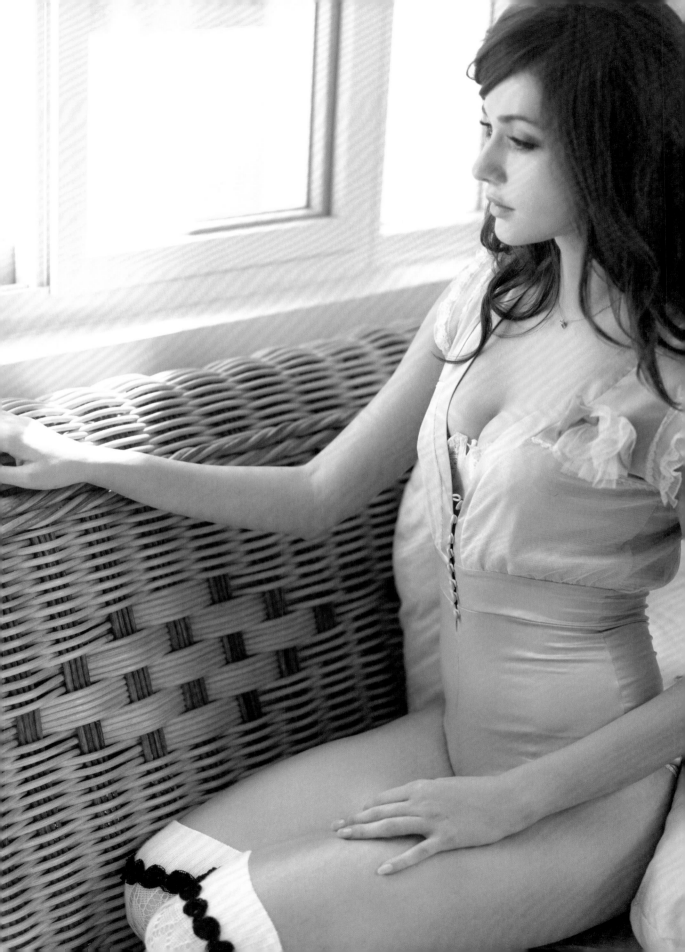

藝術體操的老師都很兇！

小時候，我的腳背很硬不夠軟，
練習時間總是比別人長，
老師也會很直接，
用力把我的腳背壓軟，
現在回想起來還是覺得好痛！

每到下課的時候，
我就會和同學躲進廁所偷吃小零食，
但千萬不能被老師抓到，
鐵定會被打手心！

不過，因為我個性很扭，
怎麼打都不會哭，
老師覺得我不乖、也不怕他，
就不想跟我計較囉！

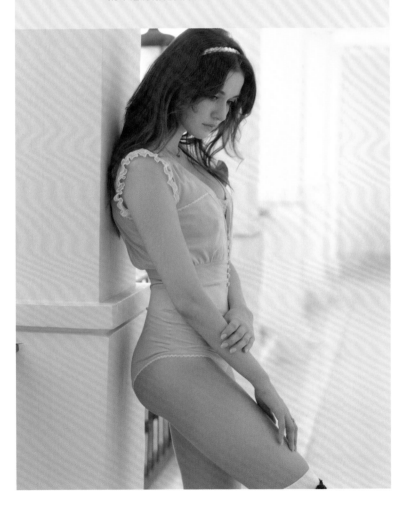

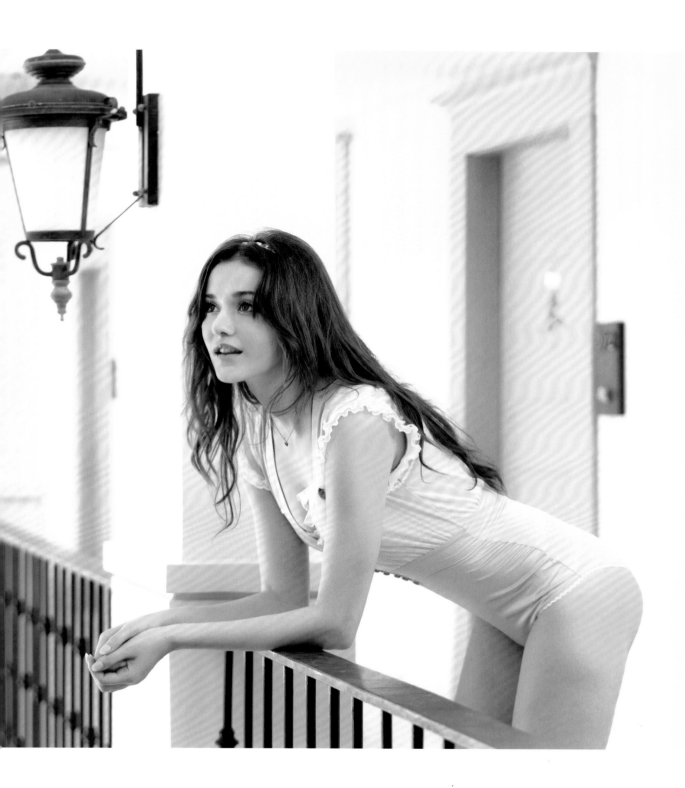

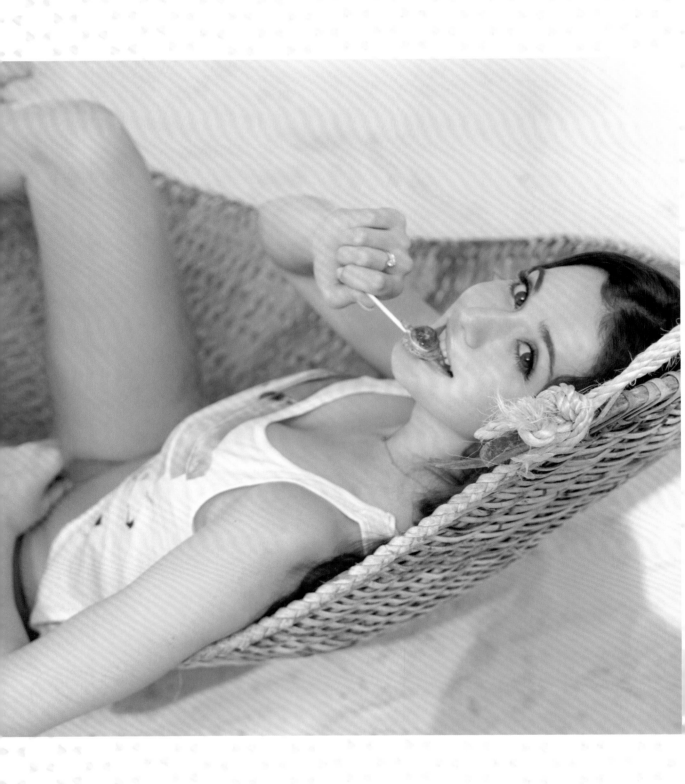

我好愛吃巧克力，
可以一整天什麼都不吃，
只吃巧克力就覺得很滿足。

尤其是工作很累的時候，
只要有巧克力吃，
我就可以精神百倍！

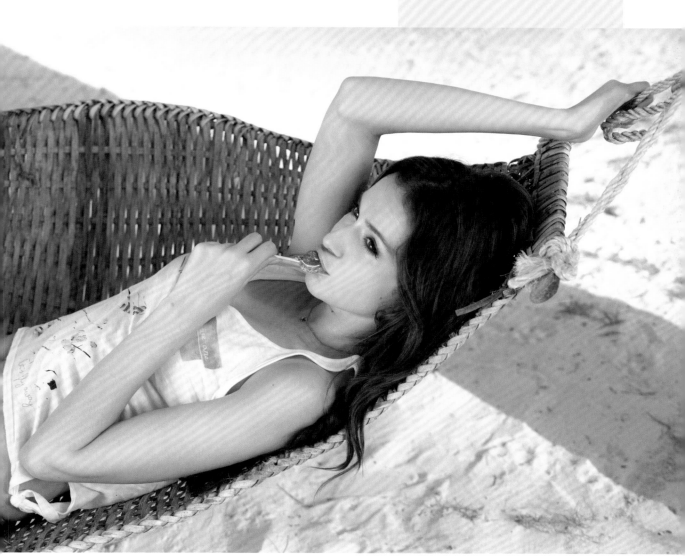

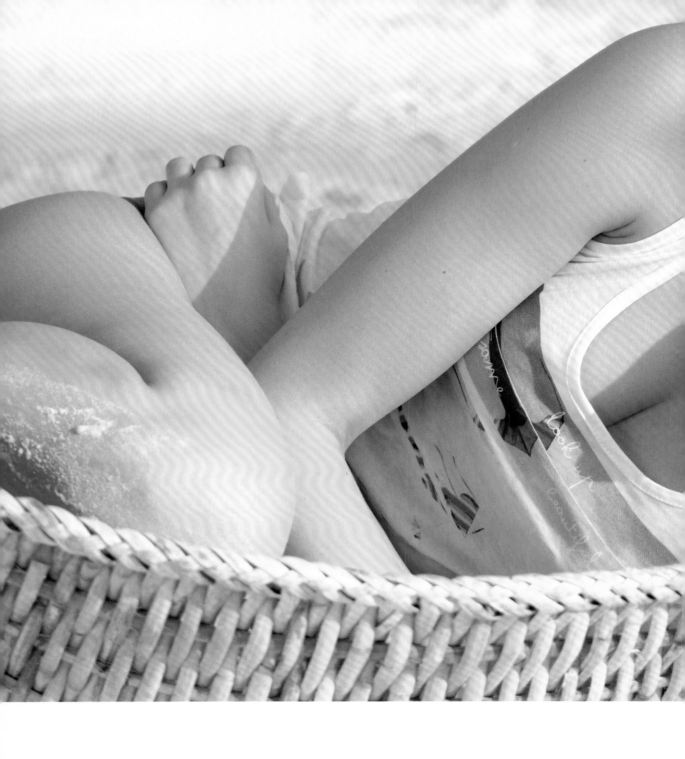

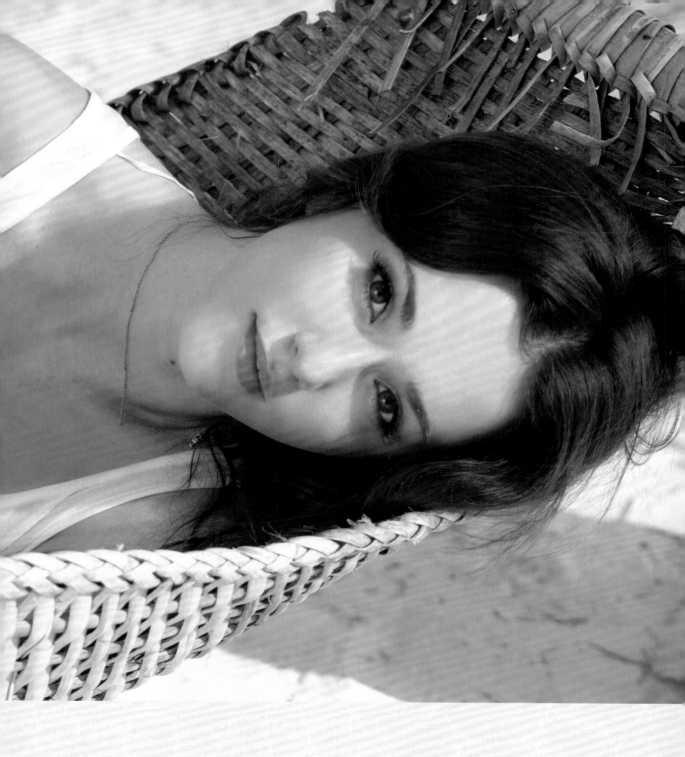

除了海邊，我最愛去動物園了，跟動物在一起是最開心的事。 牠們不會騙人，很單純，讓人感覺很自在！

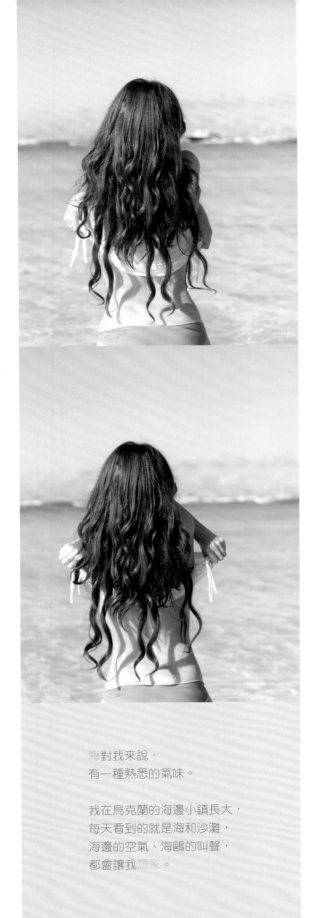

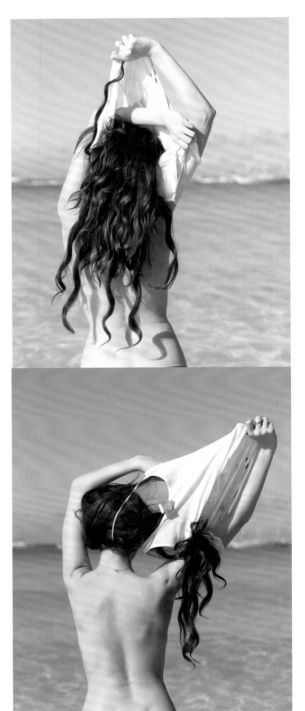

海對我來說，
有一種熟悉的氣味。

我在烏克蘭的海邊小鎮長大，
每天看到的就是海和沙灘，
海邊的空氣、海鷗的叫聲，
都會讓我想家。

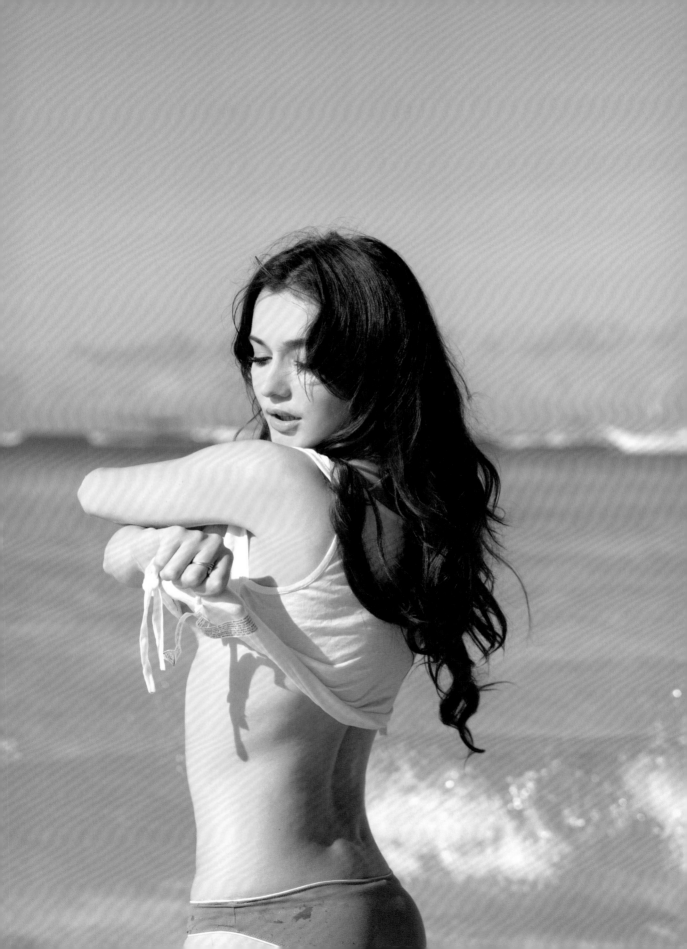

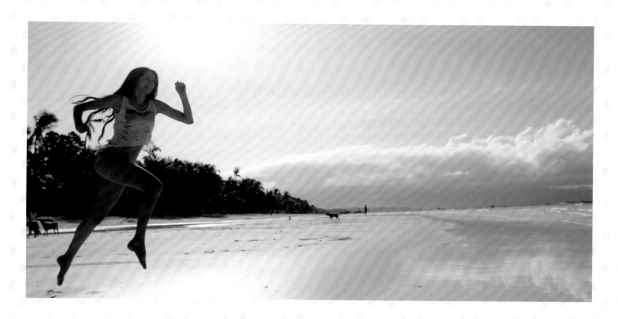

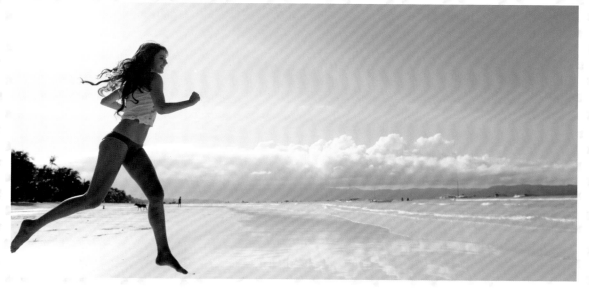

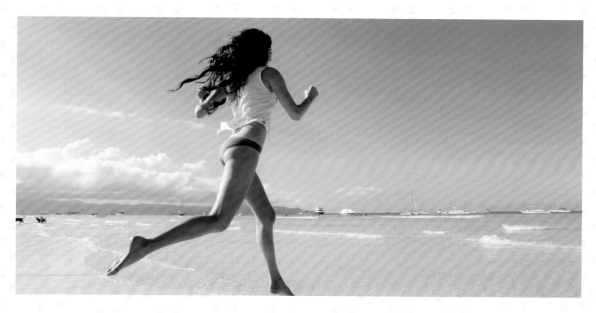

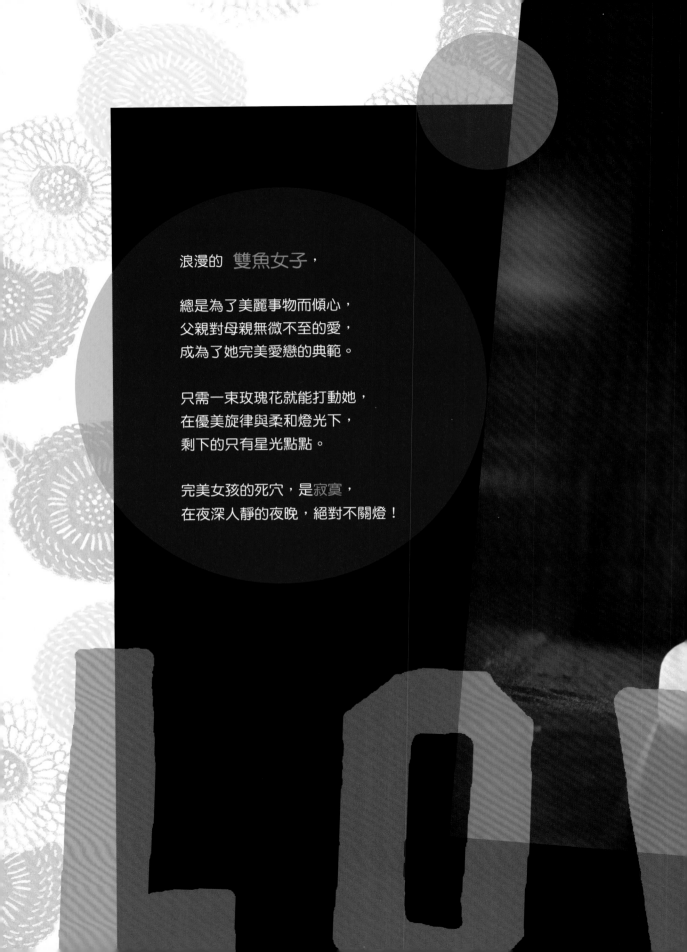

浪漫的 雙魚女子，

總是為了美麗事物而傾心，
父親對母親無微不至的愛，
成為了她完美愛戀的典範。

只需一束玫瑰花就能打動她，
在優美旋律與柔和燈光下，
剩下的只有星光點點。

完美女孩的死穴，是寂寞，
在夜深人靜的夜晚，絕對不關燈！

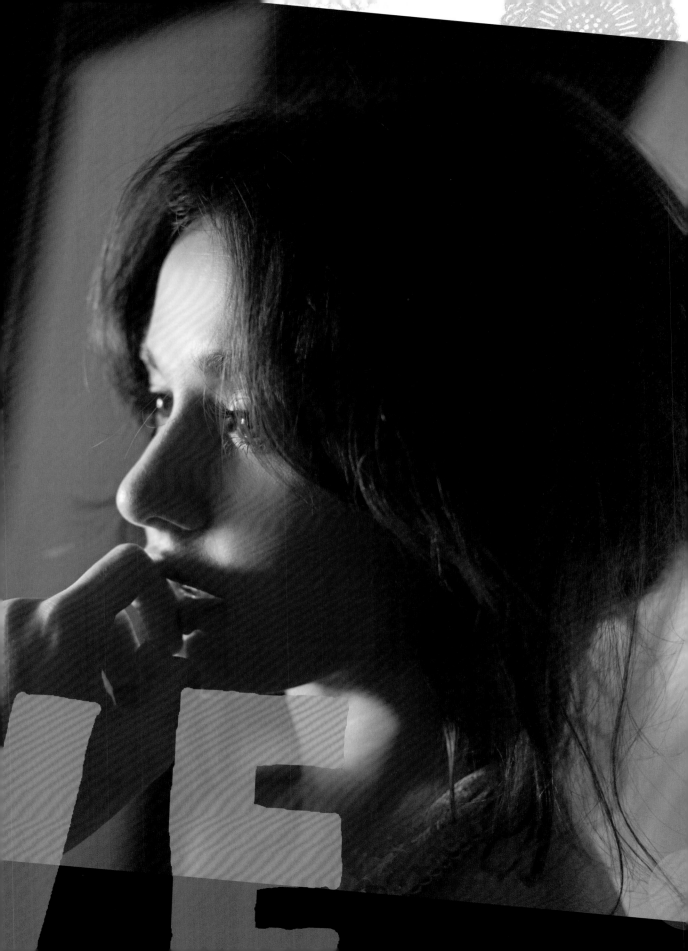

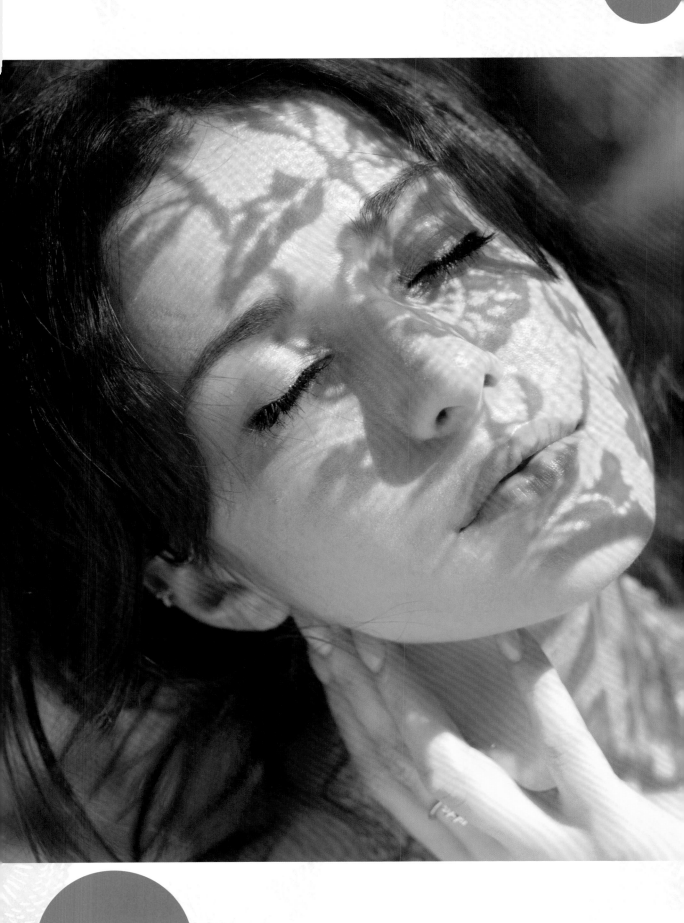

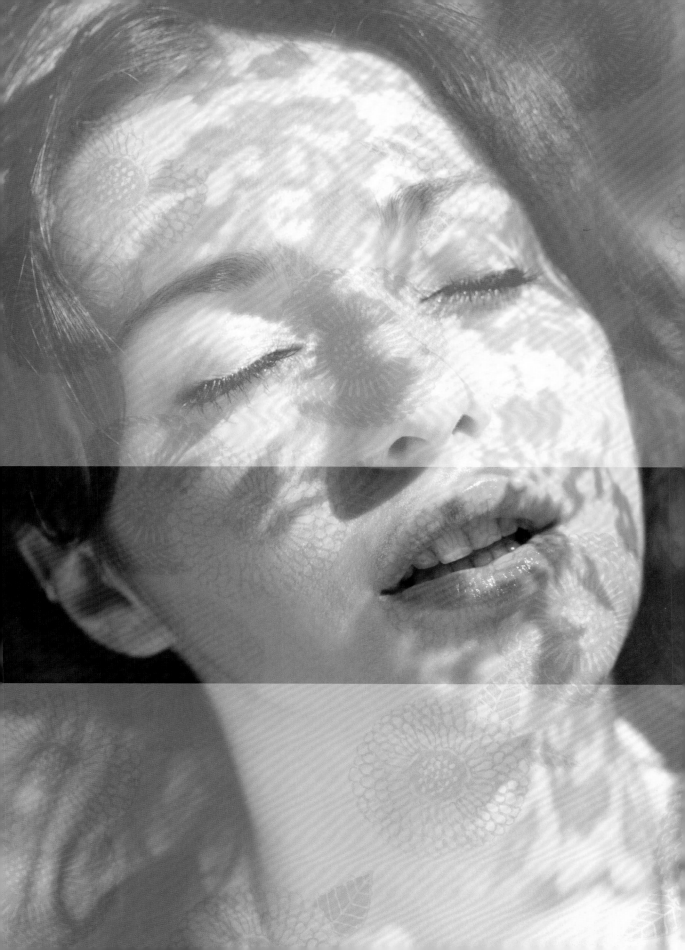

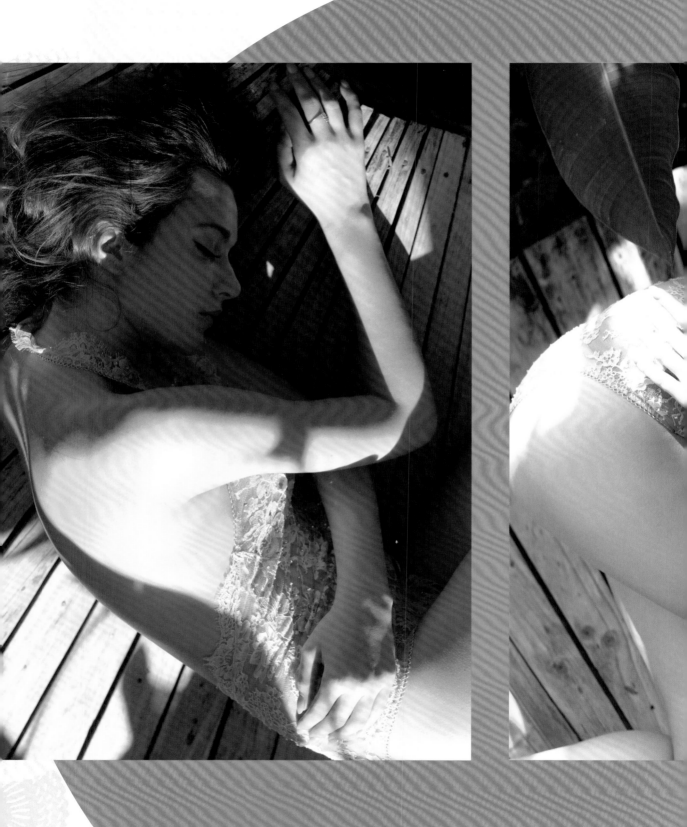

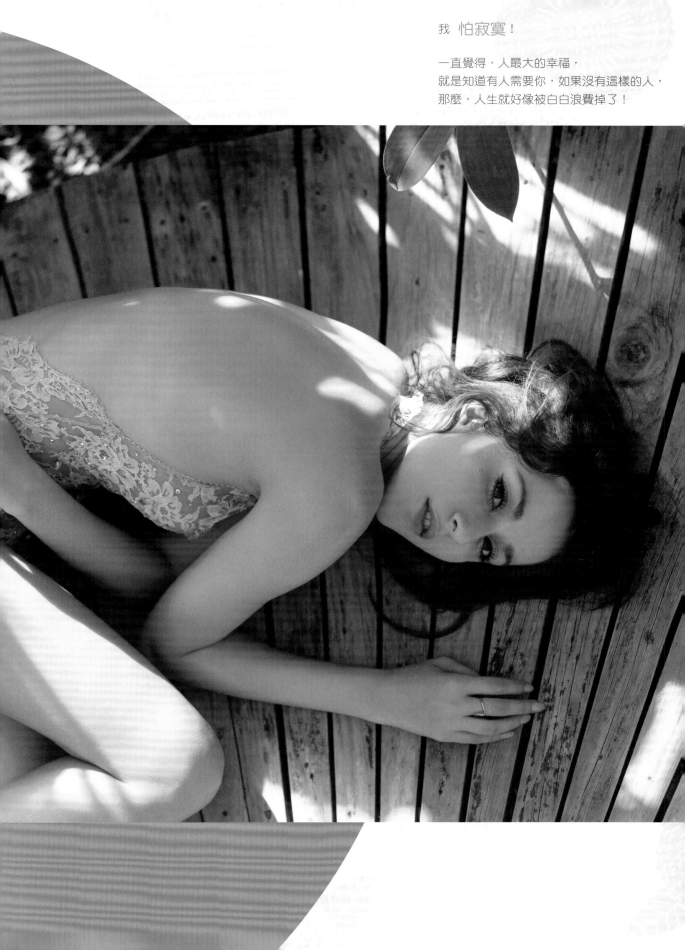

我　怕寂寞！

一直覺得，人最大的幸福，
就是知道有人需要你，如果沒有這樣的人，
那麼，人生就好像被白白浪費掉了！

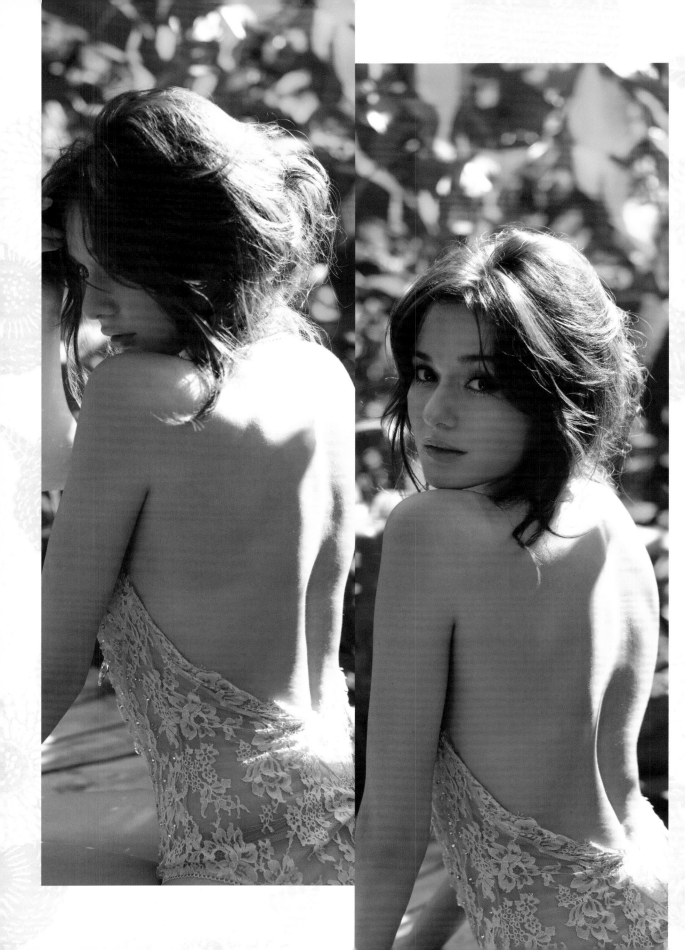

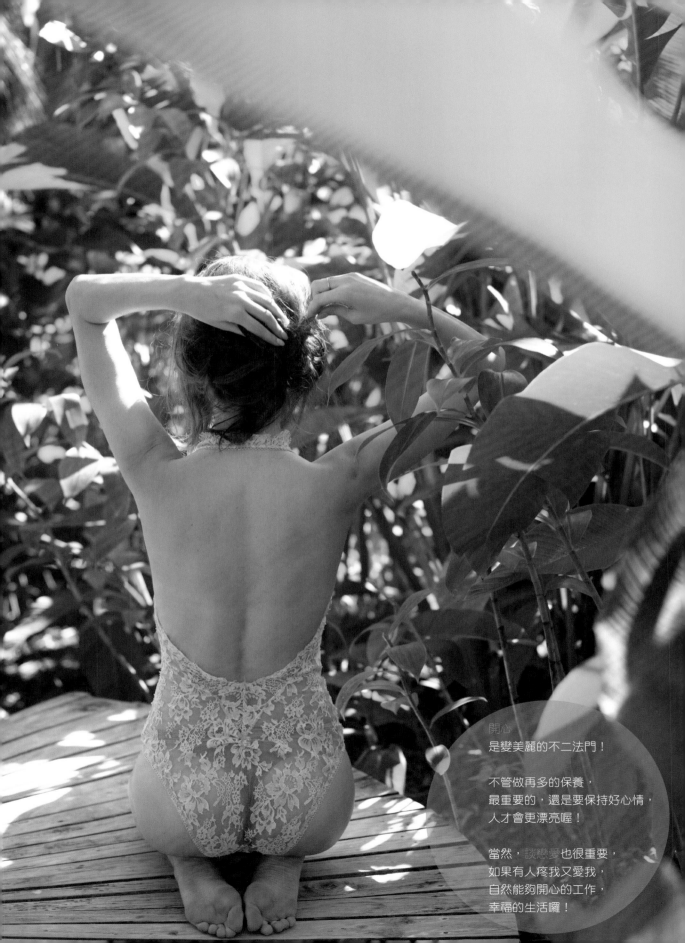

開心
是變美麗的不二法門！

不管做再多的保養，
最重要的，還是要保持好心情，
人才會更漂亮喔！

當然，談戀愛也很重要，
如果有人疼我又愛我，
自然能夠開心的工作，
幸福的生活囉！

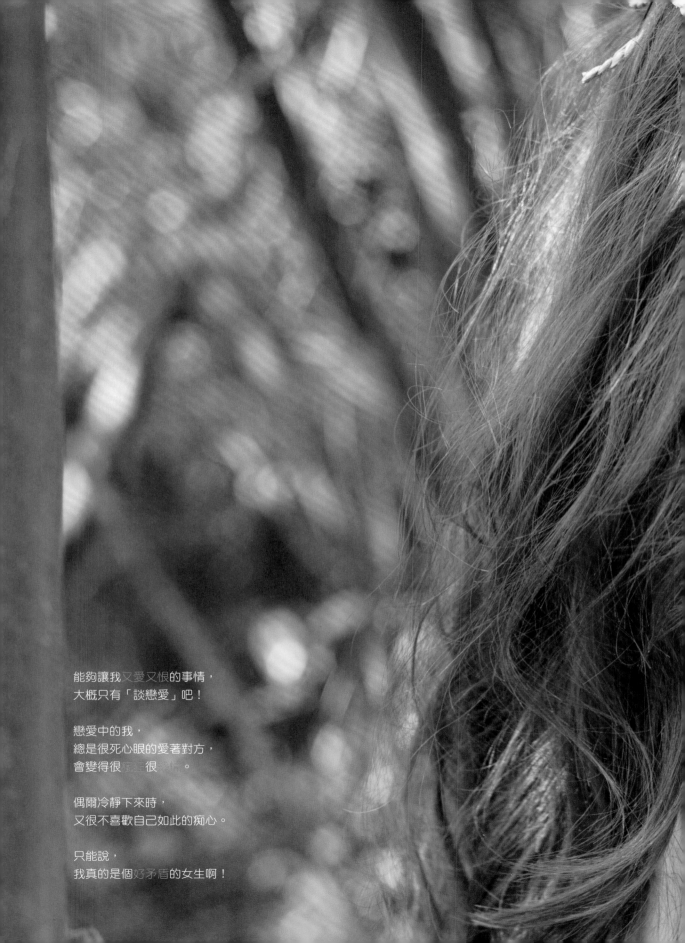

能夠讓我又愛又恨的事情，
大概只有「談戀愛」吧！

戀愛中的我，
總是很死心眼的愛著對方，
會變得很膽小很軟弱。

偶爾冷靜下來時，
又很不喜歡自己如此的痴心。

只能說，
我真的是個好矛盾的女生啊！

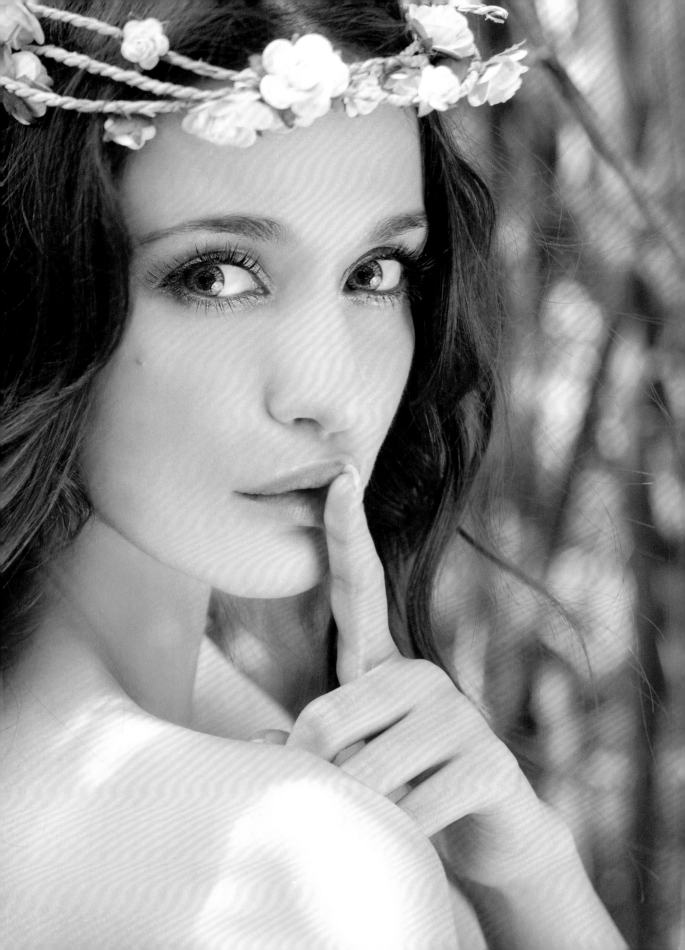

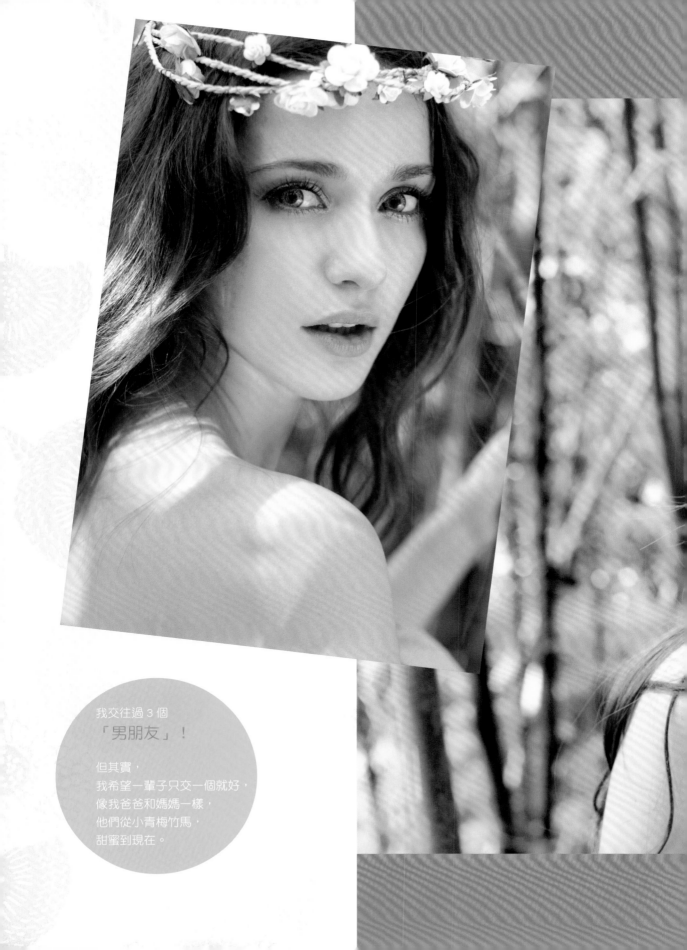

我交往過 3 個
「男朋友」！

但其實，
我希望一輩子只交一個就好，
像我爸爸和媽媽一樣，
他們從小青梅竹馬，
甜蜜到現在。

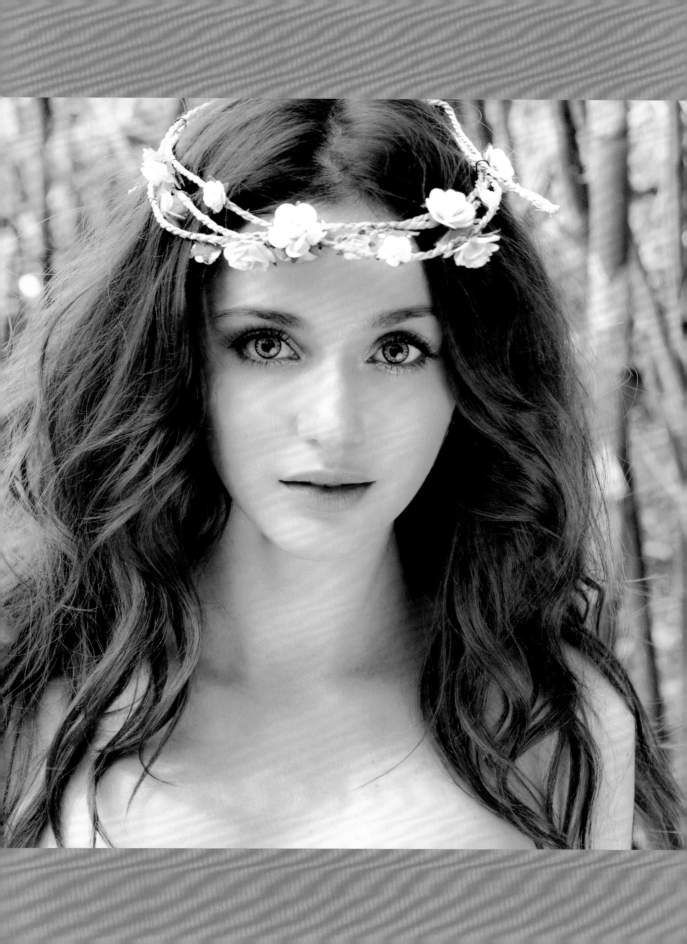

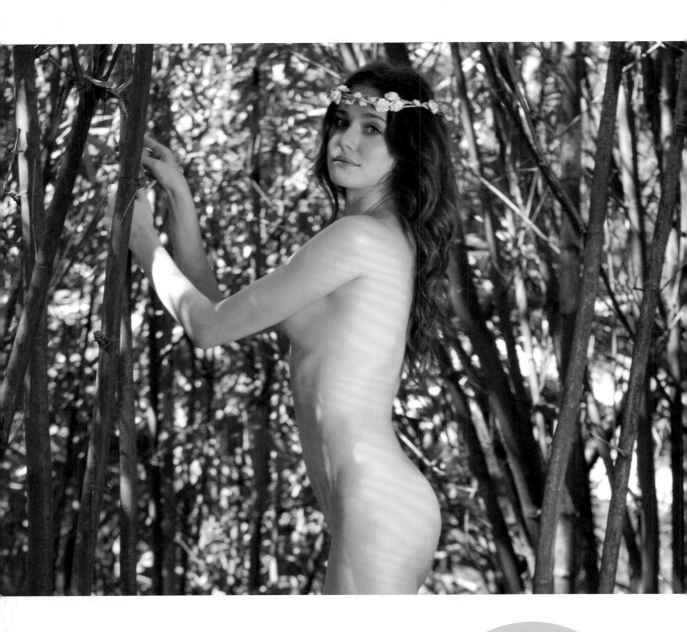

缺乏安全感
是我的戀愛死穴。

我好容易感到，
愛不夠了，
總是不斷的尋找
愛與被愛的情緒，
認真的面對
每一次的愛戀。

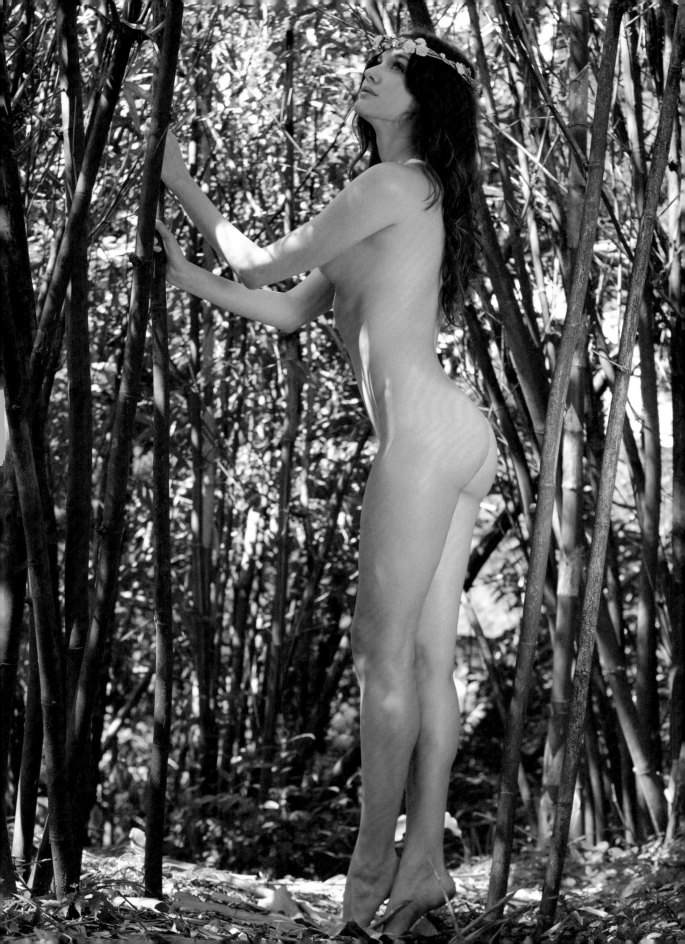

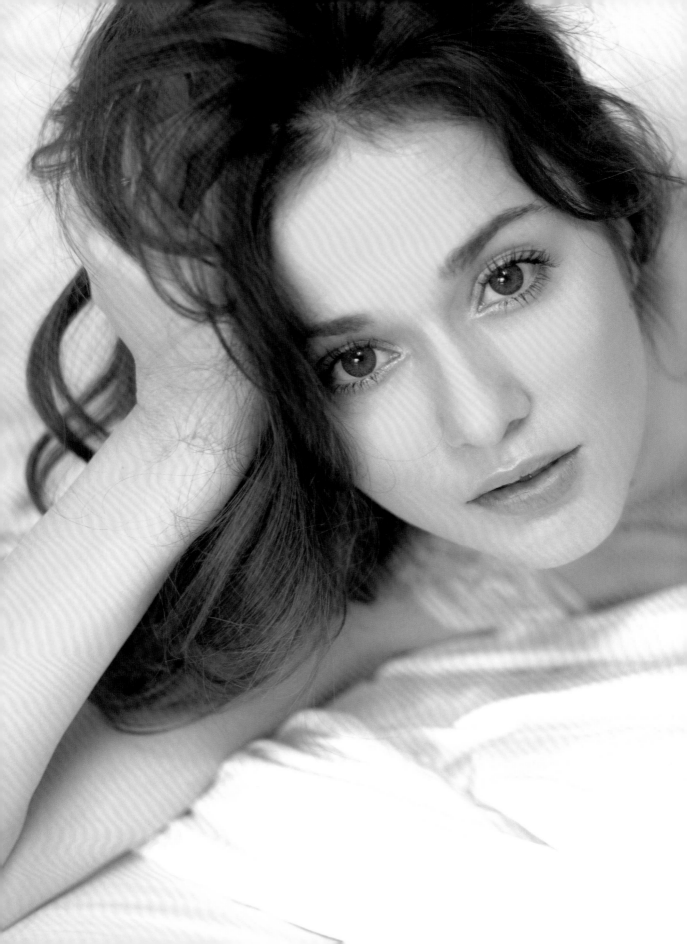

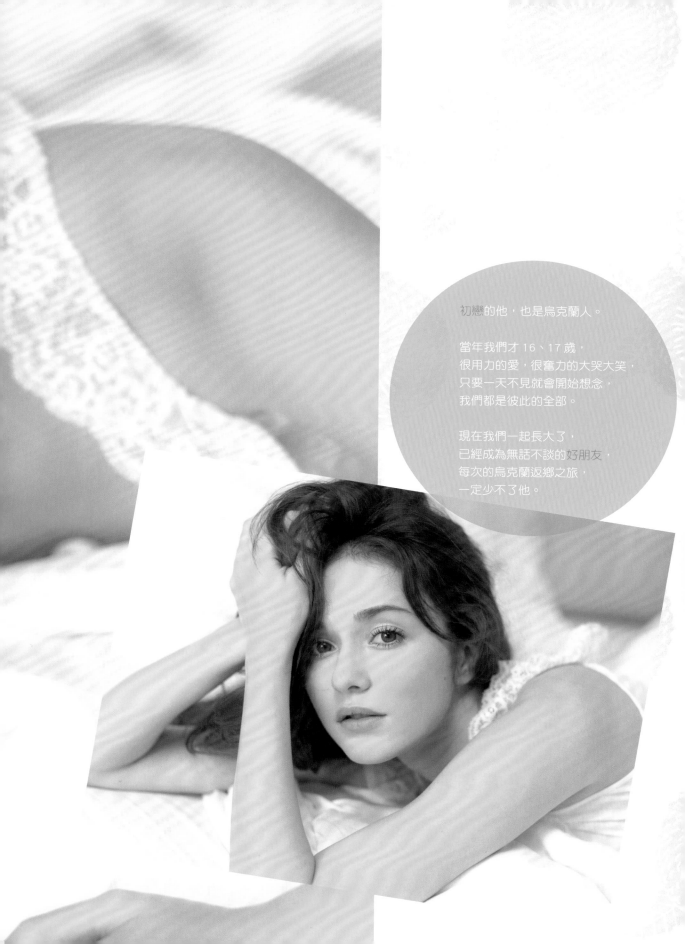

初戀的他，也是烏克蘭人。

當年我們才 16、17 歲，
很用力的愛，很奮力的大哭大笑，
只要一天不見就會開始想念，
我們都是彼此的全部。

現在我們一起長大了，
已經成為無話不談的好朋友，
每次的烏克蘭返鄉之旅，
一定少不了他。

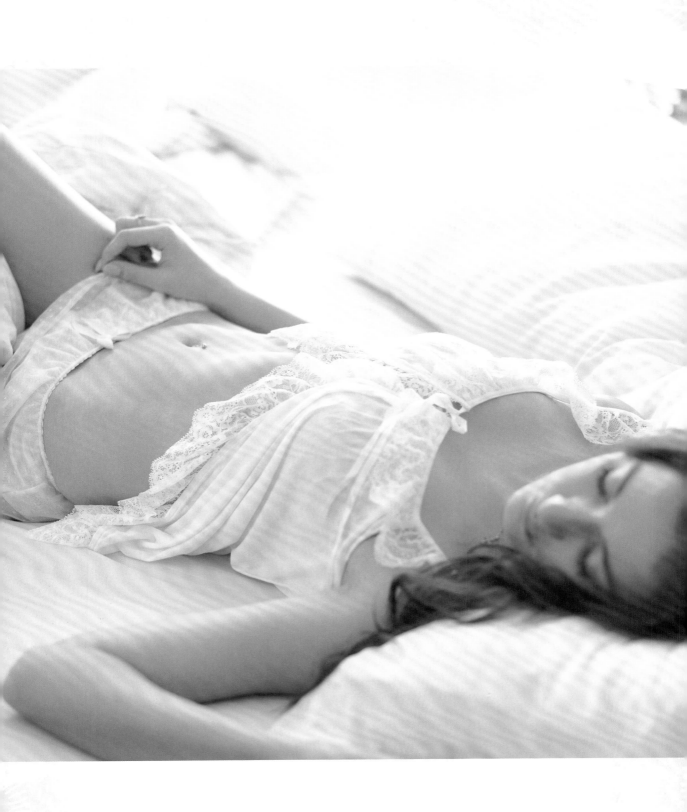

我很怕一個人，很怕黑，晚上一定要開著燈睡覺。現在，一個人住，也養了狗狗，開始學習一個人的生活。

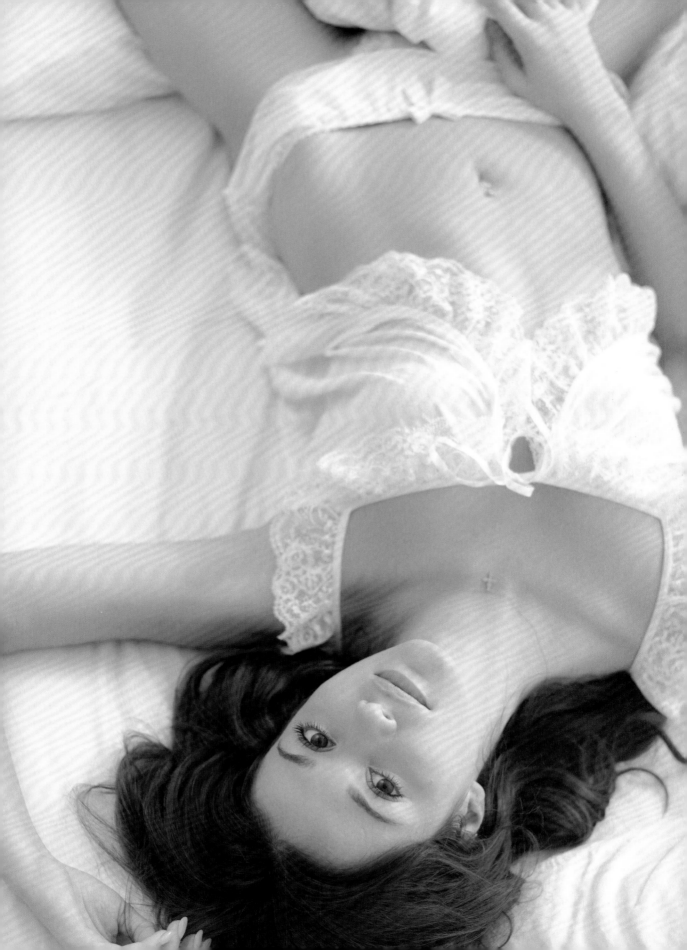

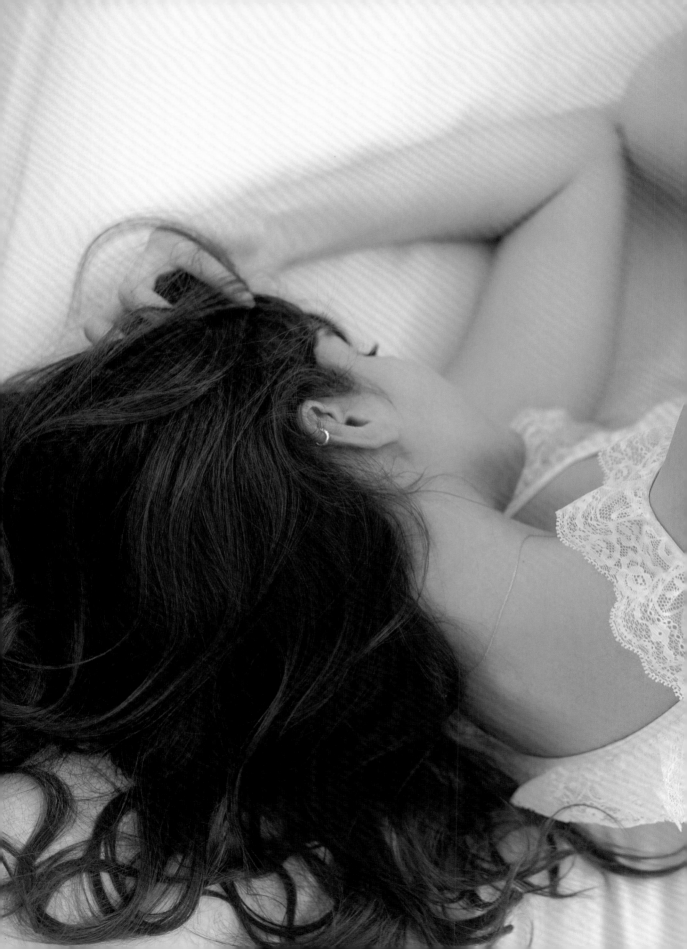

一直以來，
我都是個很需要愛的小孩。

小的時候很誇張，
每隔半小時一定要有人跟我說「我愛妳」，
不然我就會跑去煩媽媽，
不停的在她耳邊說：「我就知道妳不愛我了！」
當然，媽媽最後都只好認輸！

現在長大了，交男朋友的時候，
也會希望他主動跟我說
「我愛妳」！

我會一直期待著，
但絕對不會自己開口問，
總之，就是一定要對方先講啦！

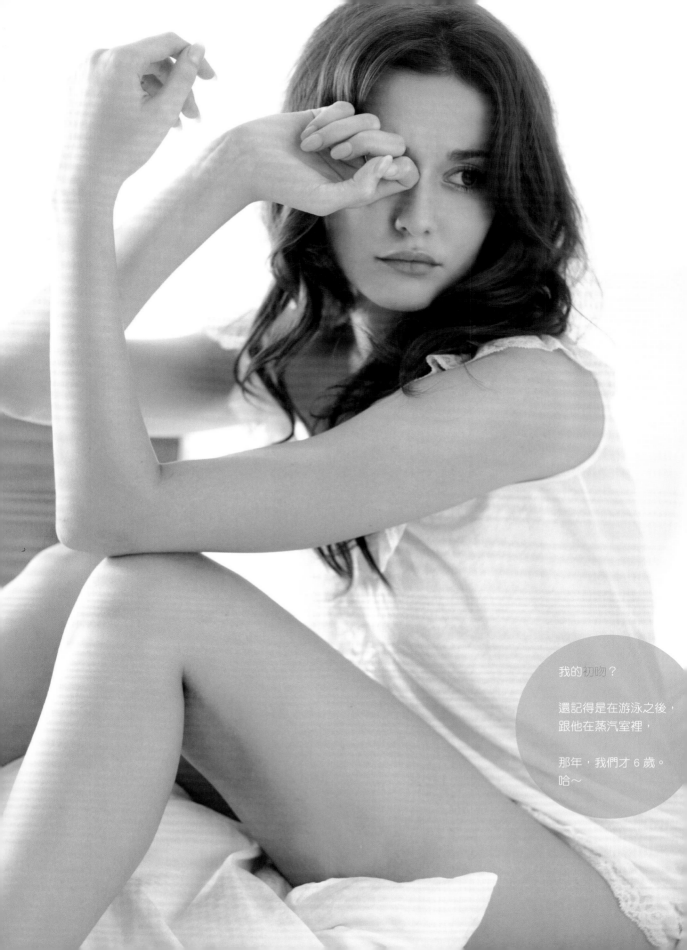

我的初吻？

還記得是在游泳之後，
跟他在蒸汽室裡，

那年，我們才 6 歲。
哈～

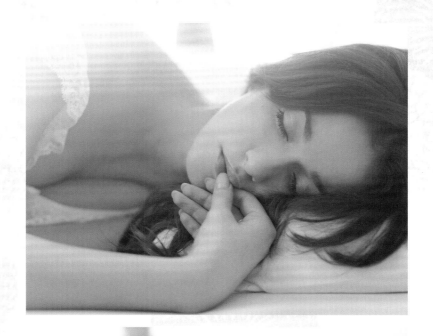

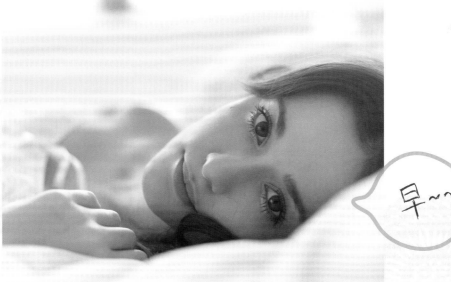

早~~

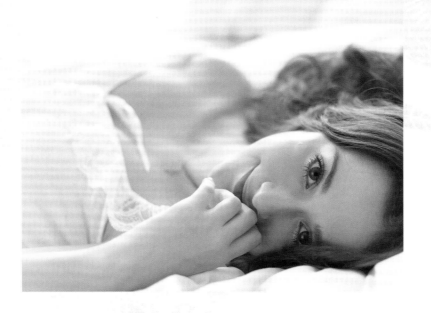

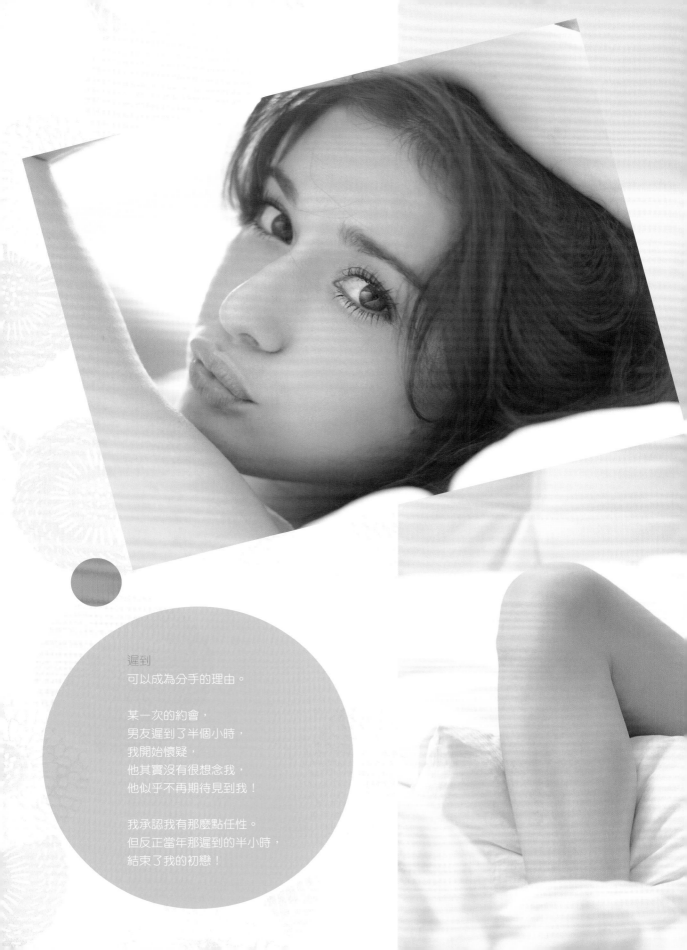

遲到
可以成為分手的理由。

某一次的約會，
男友遲到了半個小時，
我開始懷疑，
他其實沒有很想念我，
他似乎不再期待見到我！

我承認我有那麼點任性。
但反正當年那遲到的半小時，
結束了我的初戀！

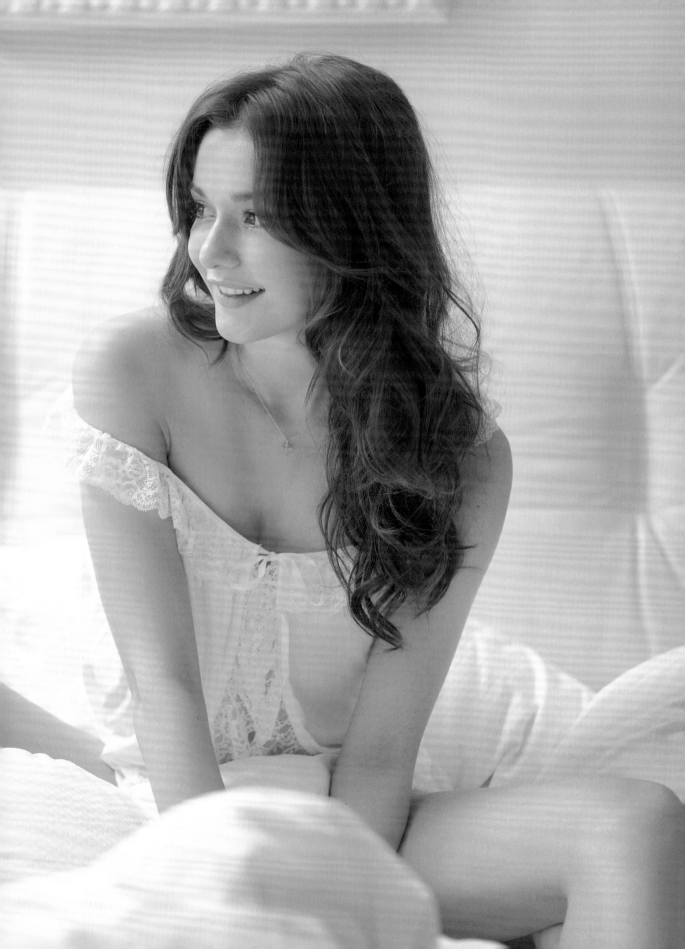

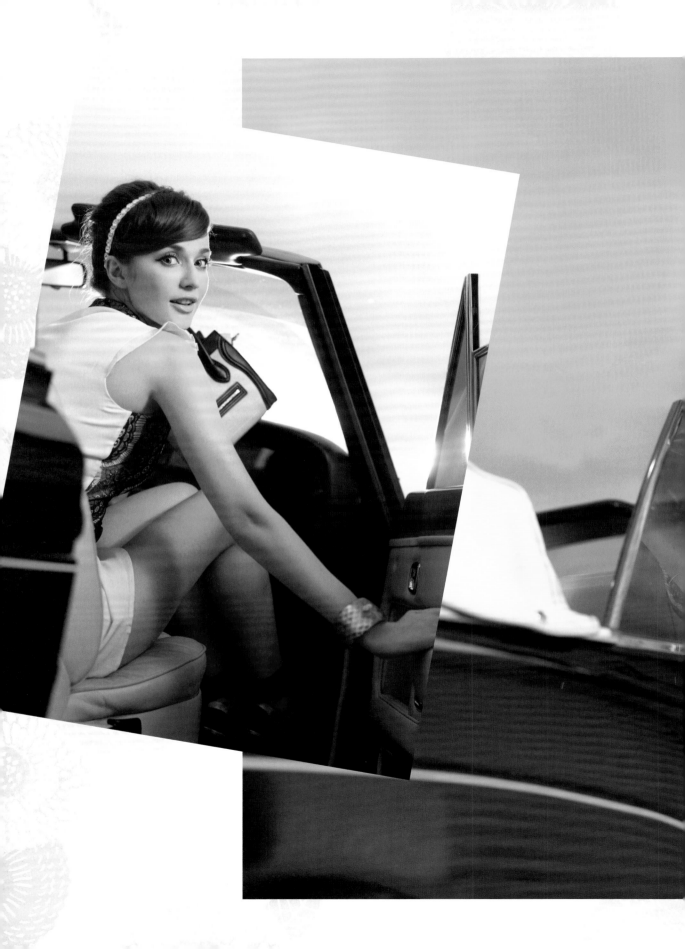

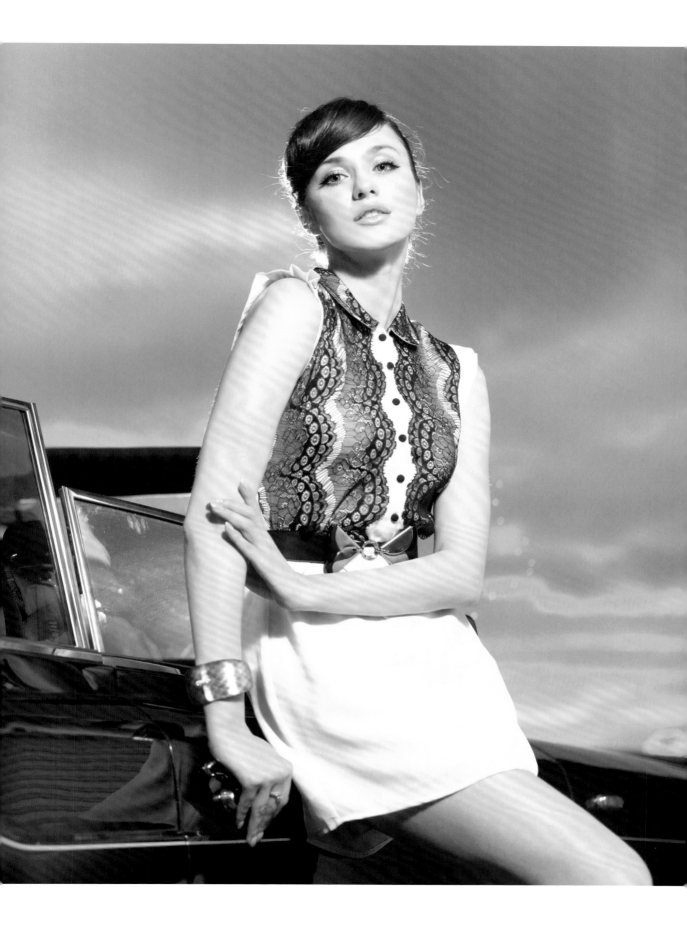

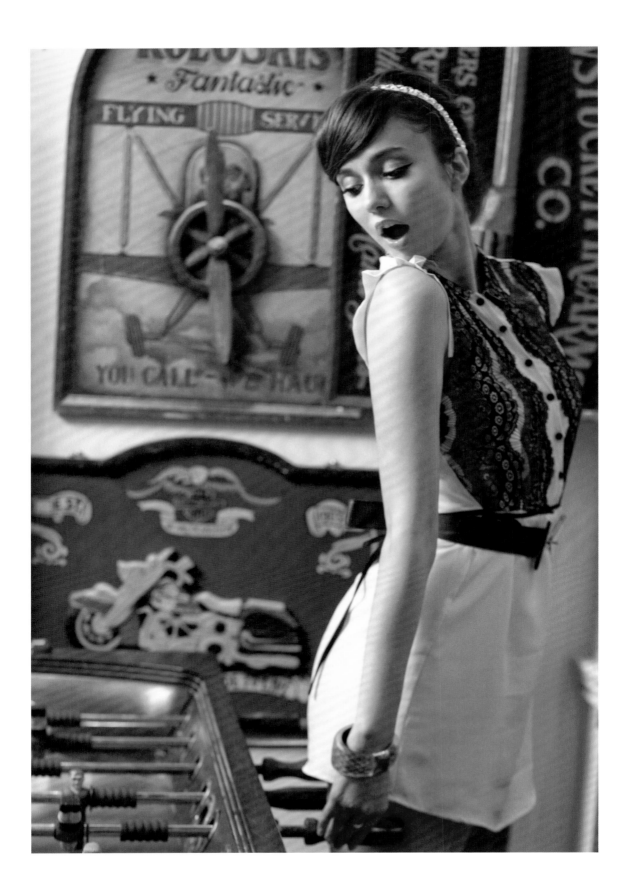

我覺得男人最性感的樣子，
就是正在為心愛的人下廚時。

以前我的男朋友，
都被我訓練得很會做菜唷！

我最喜歡男友親手做的沙拉和蛋糕，
因為有放進很多很多的愛，
所以變得好好吃呢！

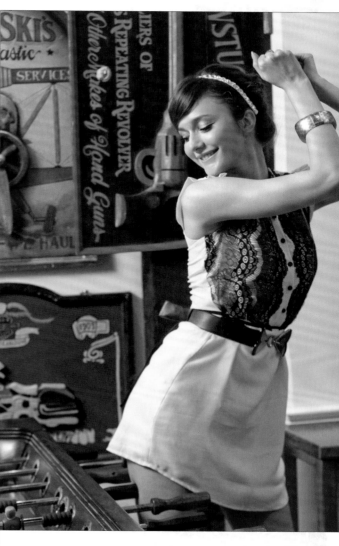

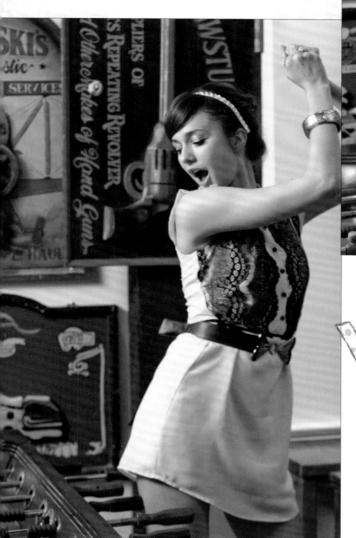

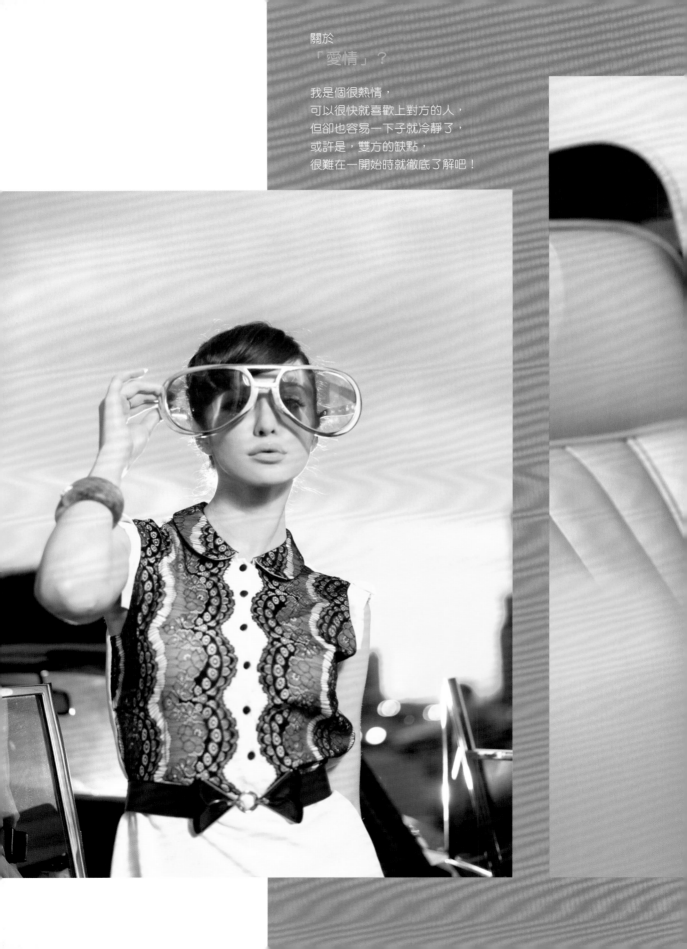

關於
「愛情」？

我是個很熱情，
可以很快就喜歡上對方的人，
但卻也容易一下子就冷靜了，
或許是，雙方的缺點，
很難在一開始時就徹底了解吧！

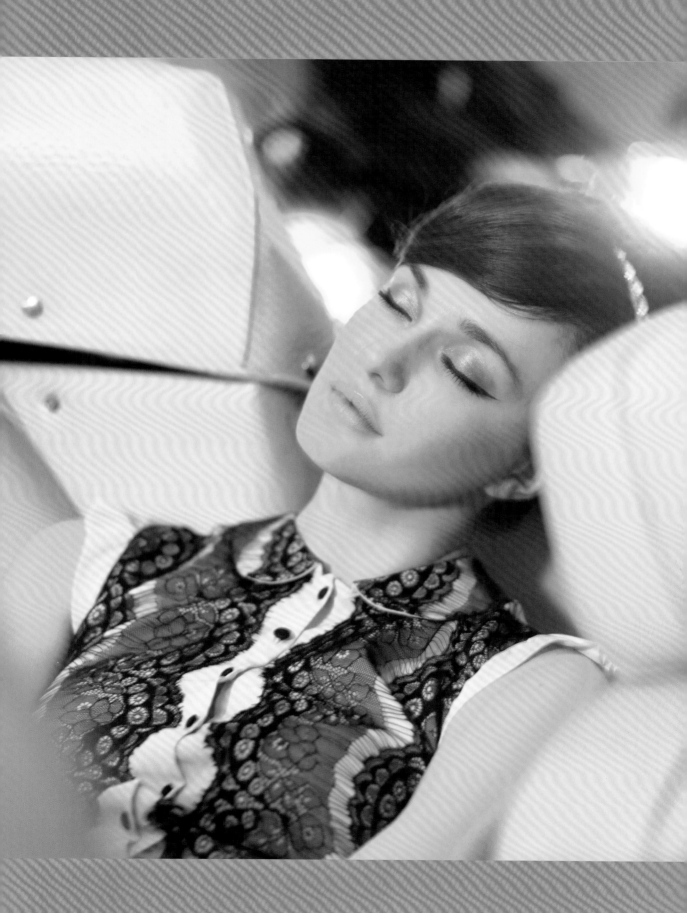

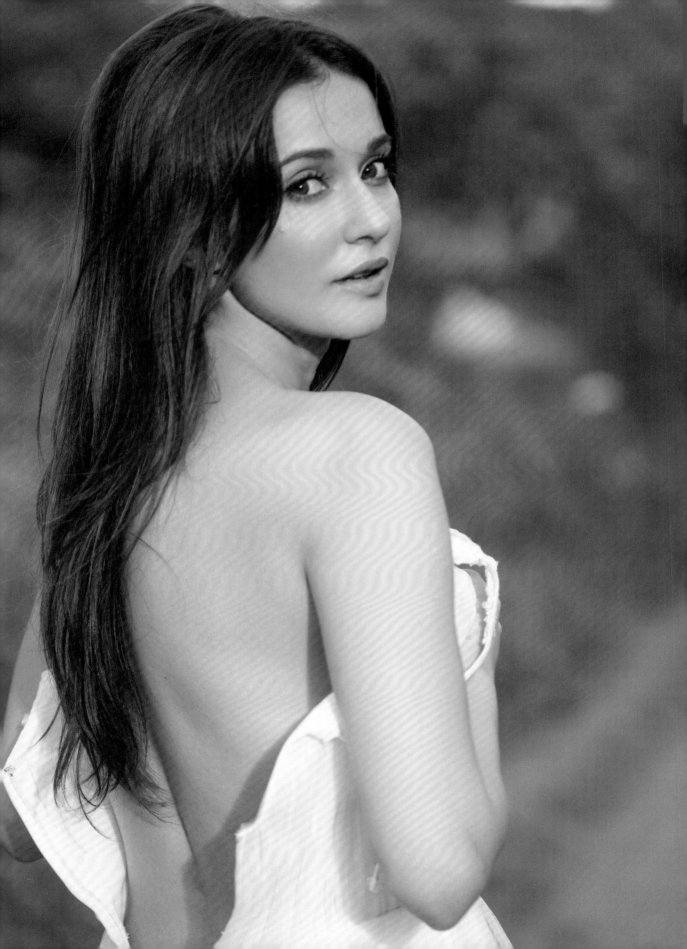

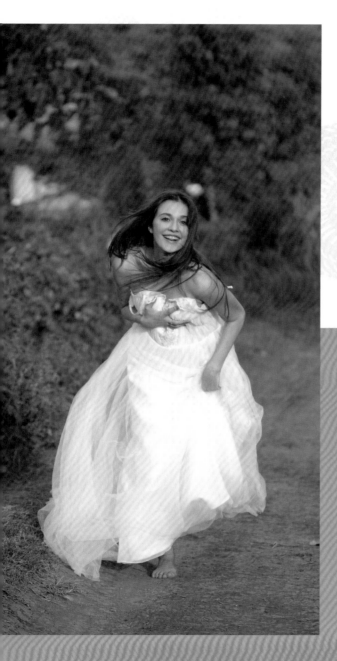

我的爸媽很相愛，
他們 14 歲在一起，20 歲結婚，25 歲生下我，
一輩子就兩個人，手牽手一直走下去。

爸爸很貼心，捨不得讓媽媽做家事，
在家裡，媽媽不用煮飯，都是爸爸在煮，
當然，也是因為他不煮就沒飯吃啦！哈～

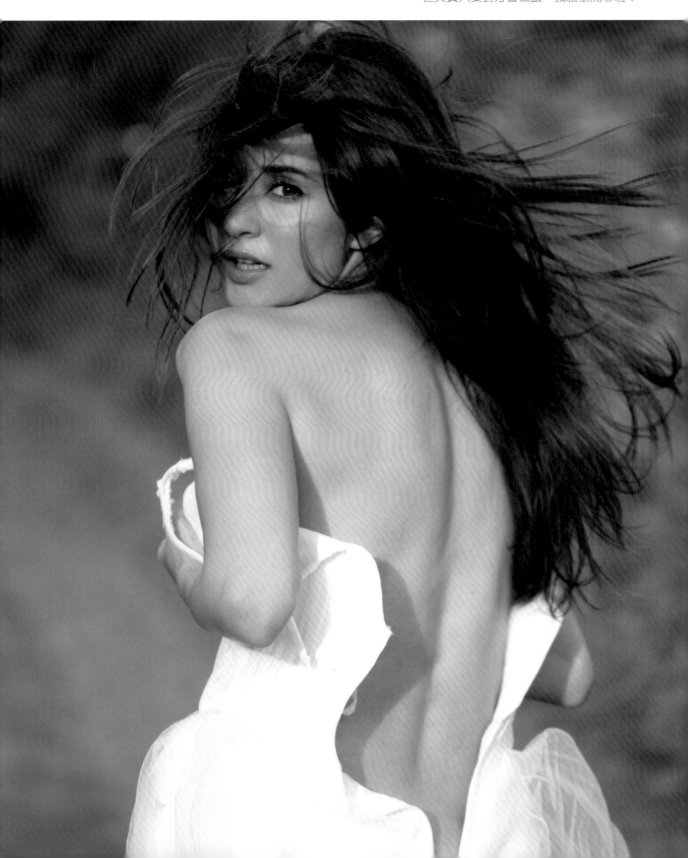

爸媽的愛情深深的影響著我，
有時候我會覺得，如果對方沒有做到什麼事，
就代表他不愛我，我知道我要求很高，
但其實只要對方會做飯，我就很開心啦！

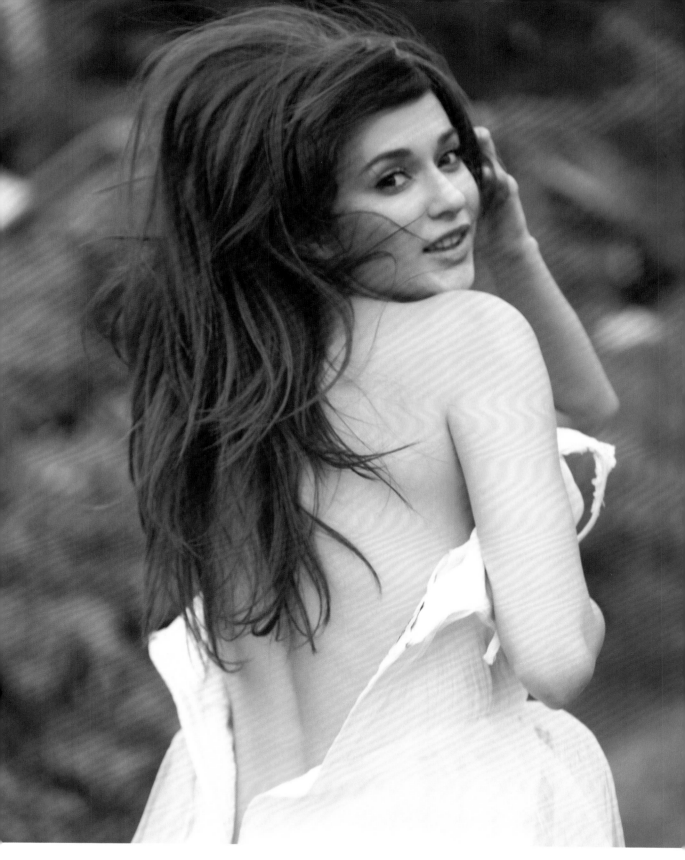

選擇另一半時，爸爸是我的標準，
我不太在意男生的外表，因為外表是很容易習慣的，
條件是要很愛我，要聰明，要有禮貌，
要幽默有趣，但又不能囉嗦，哈哈～

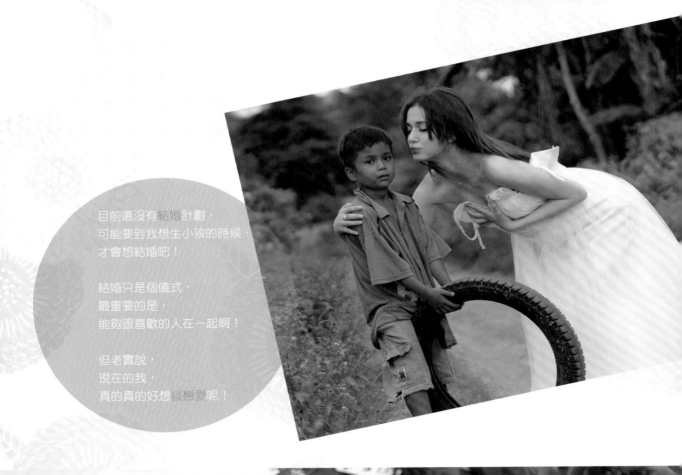

目前還沒有結婚計劃，
可能要到我想生小孩的時候，
才會想結婚吧！

結婚只是個儀式，
最重要的是，
能夠跟喜歡的人在一起啊！

但老實說，
現在的我，
真的真的好想談戀愛呢！

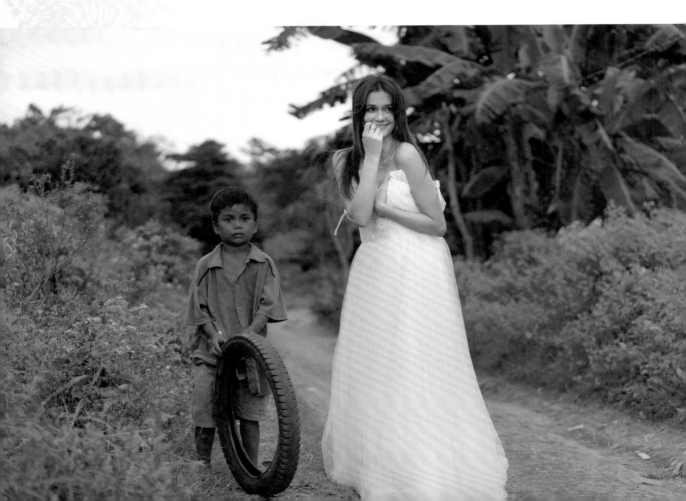

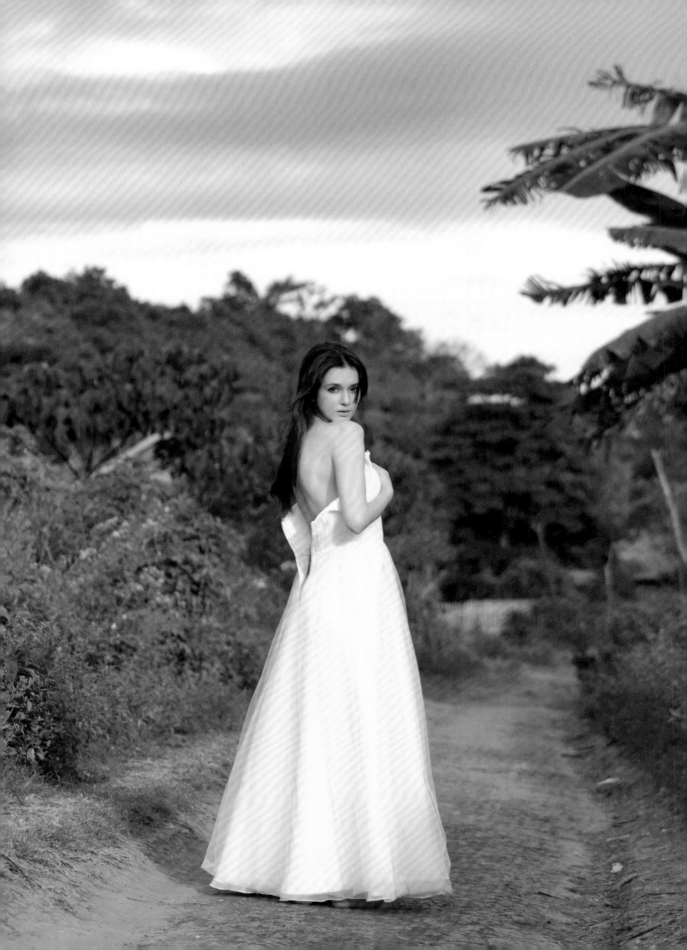

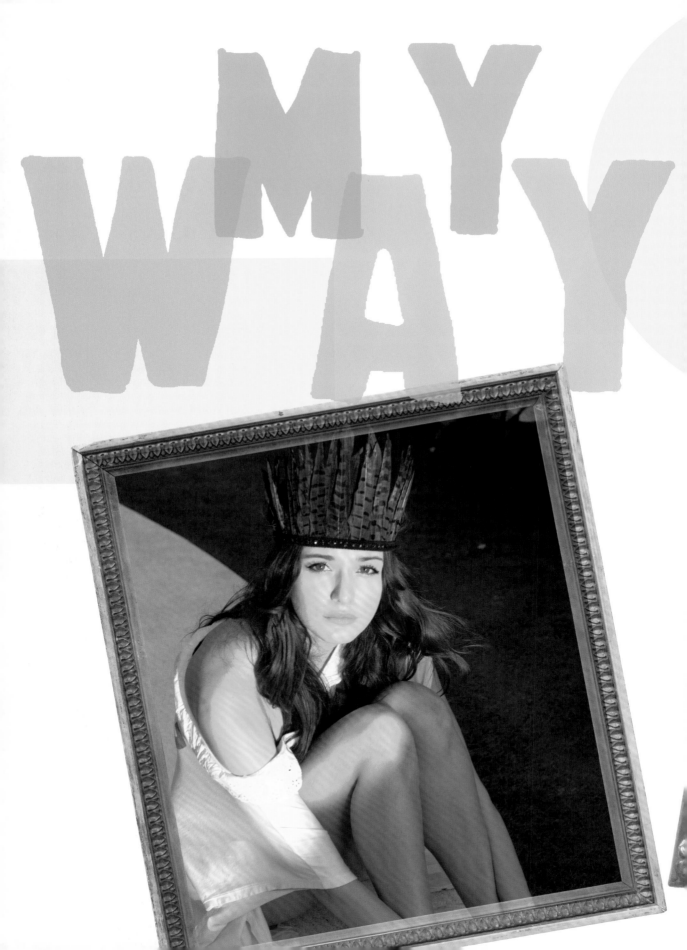

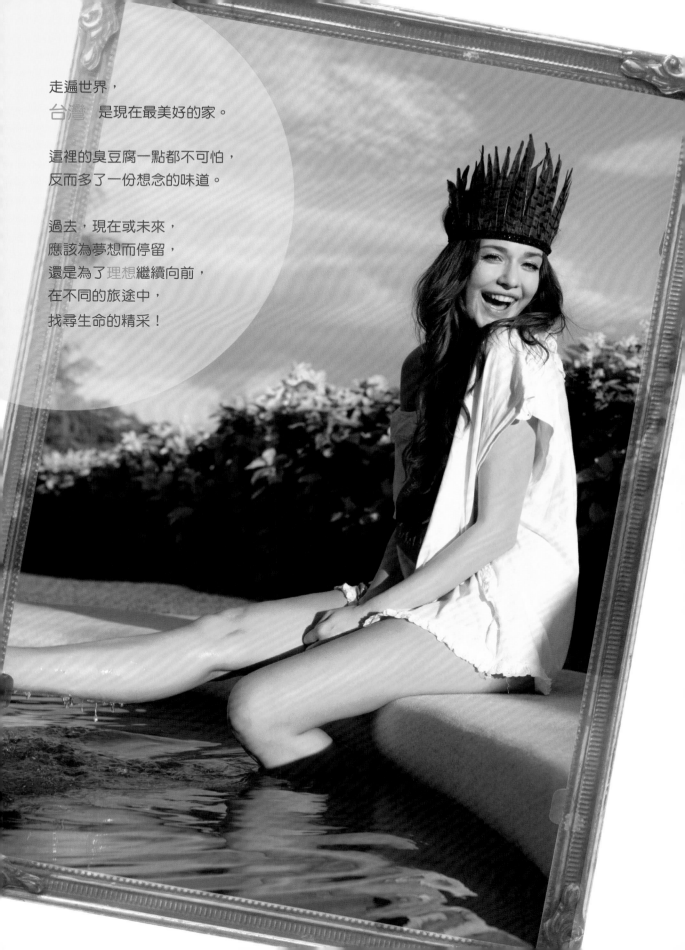

走遍世界，
台灣 是現在最美好的家。

這裡的臭豆腐一點都不可怕，
反而多了一份想念的味道。

過去，現在或未來，
應該為夢想而停留，
還是為了理想繼續向前，
在不同的旅途中，
找尋生命的精采！

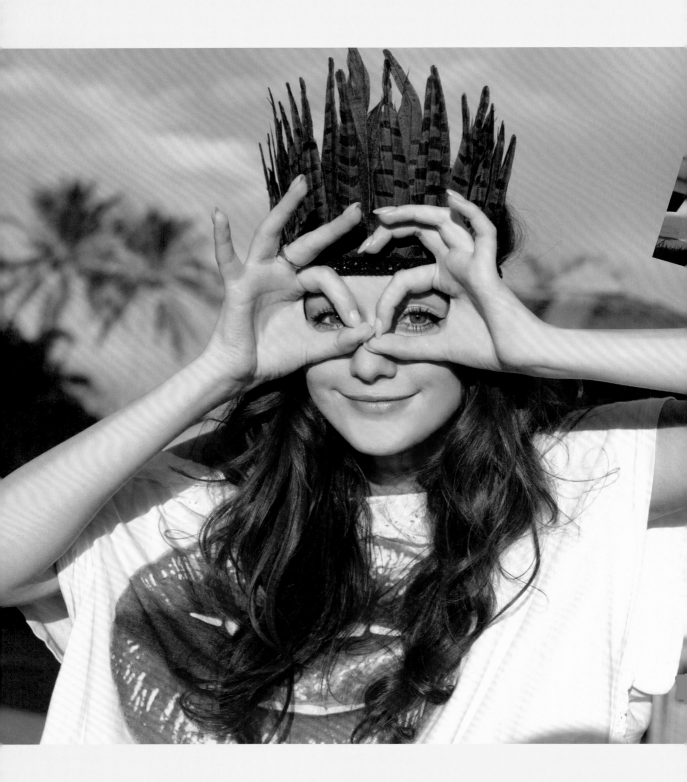

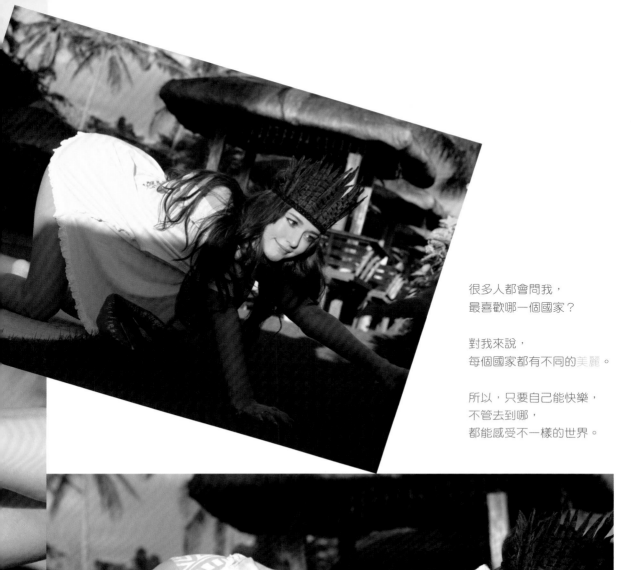

很多人都會問我，
最喜歡哪一個國家？

對我來說，
每個國家都有不同的美麗。

所以，只要自己能快樂，
不管去到哪，
都能感受不一樣的世界。

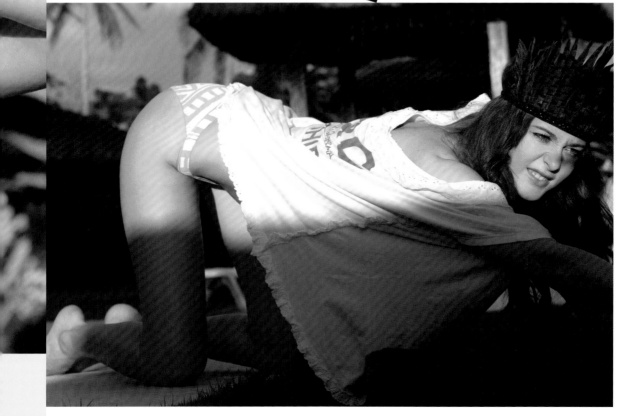

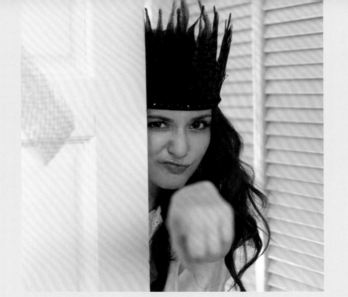
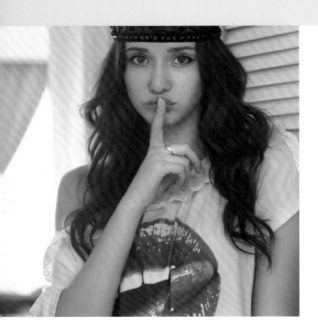

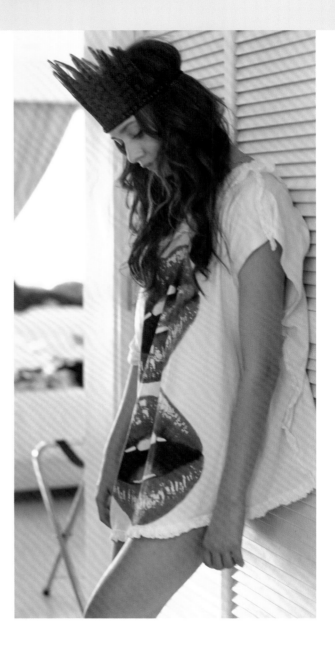

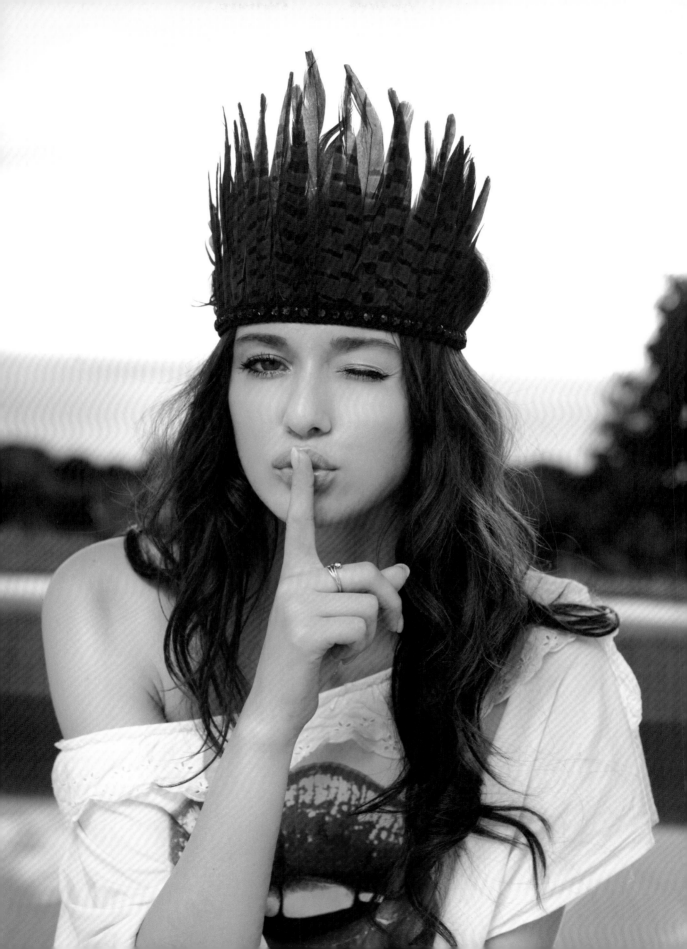

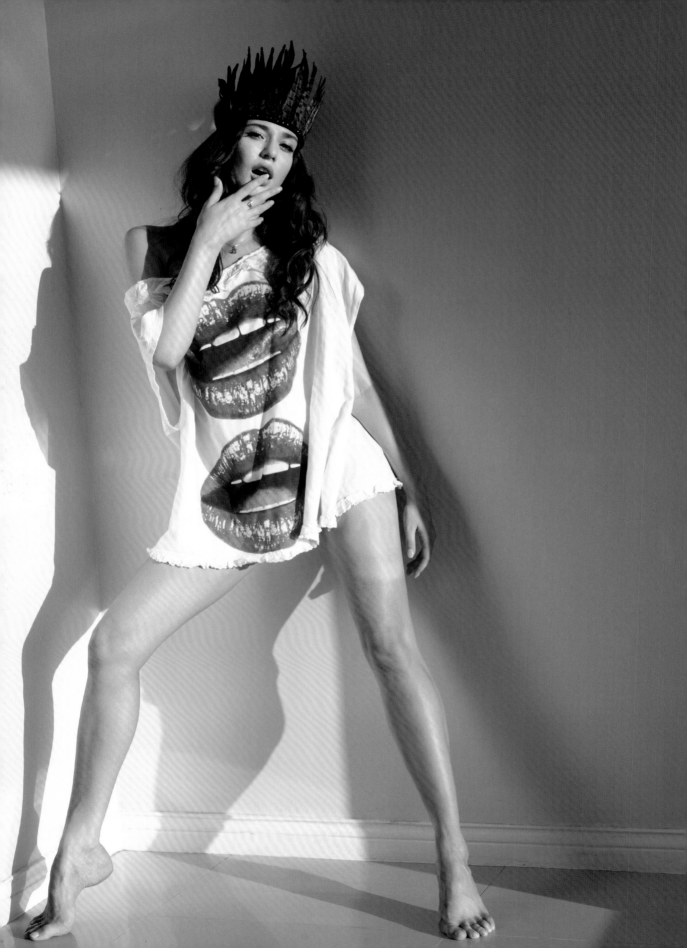

一會兒正經，一會兒很無厘頭，
這就是最自然的我。

偶爾也會講一講台式冷笑話，
遇到熟人，
更是話匣子大開。
不過在外人面前，
我就顯得文靜多了。

雖然，我是個很好親近的人，
也很容易認識新朋友，
但要成為我的密友，
就需要多一點時間，
因為我是個相當沒有安全感的人啊！

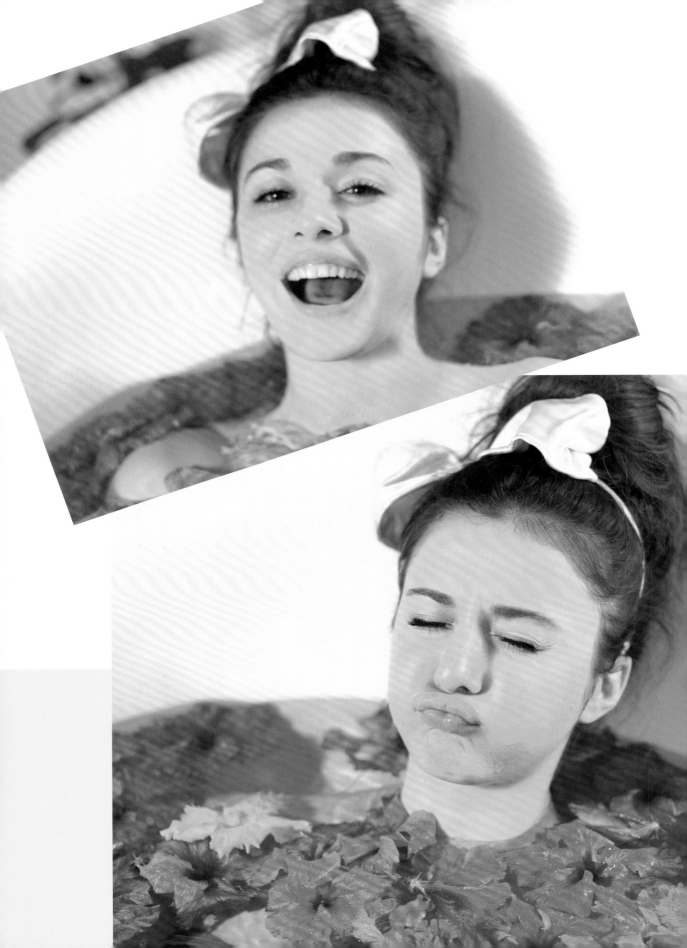

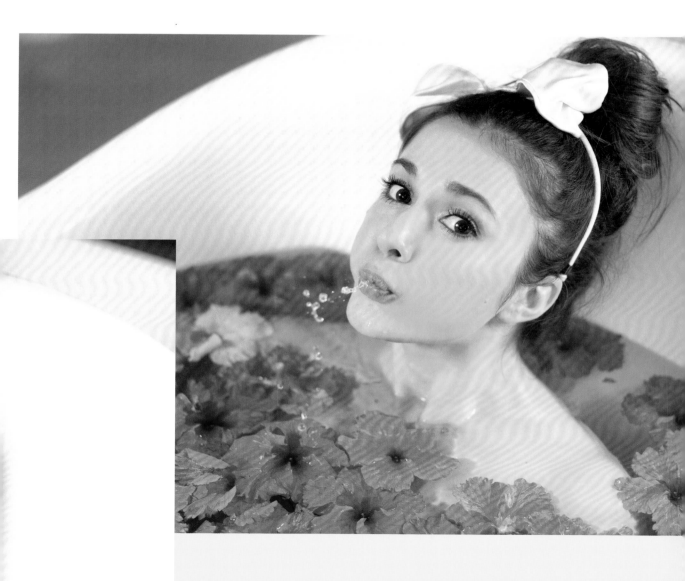

在烏克蘭的家中，
我們種了藍色的玫瑰花，
非常的浪漫，我很喜歡。

在台北的家，
我也都會買花放在房間，
看了心情就會很好唷！

我的男朋友都知道我愛花，
所以送禮物一定有花，
哈！其實我很容易感動的啦！

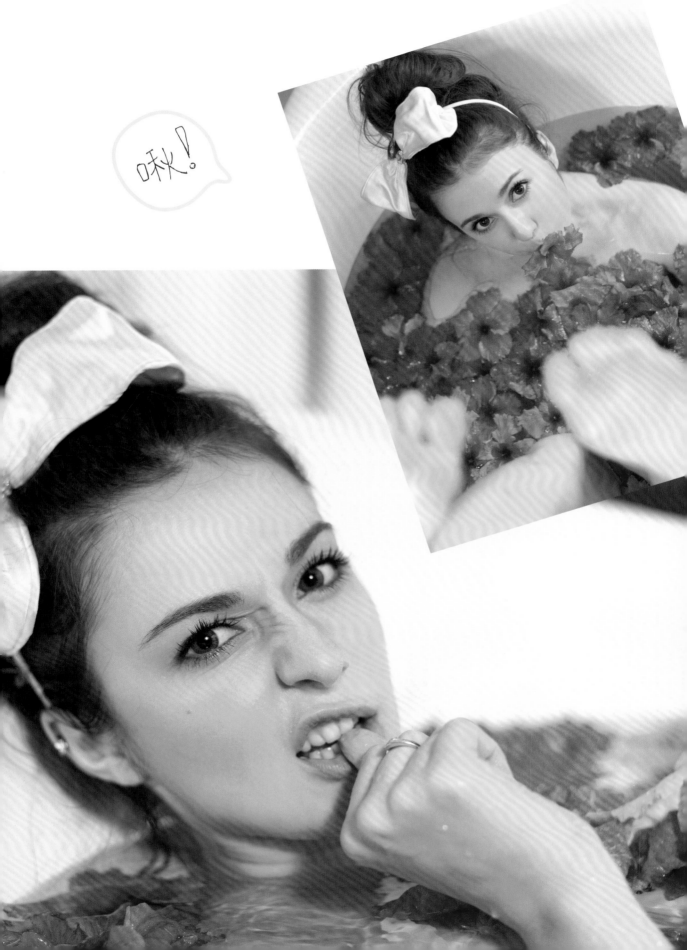

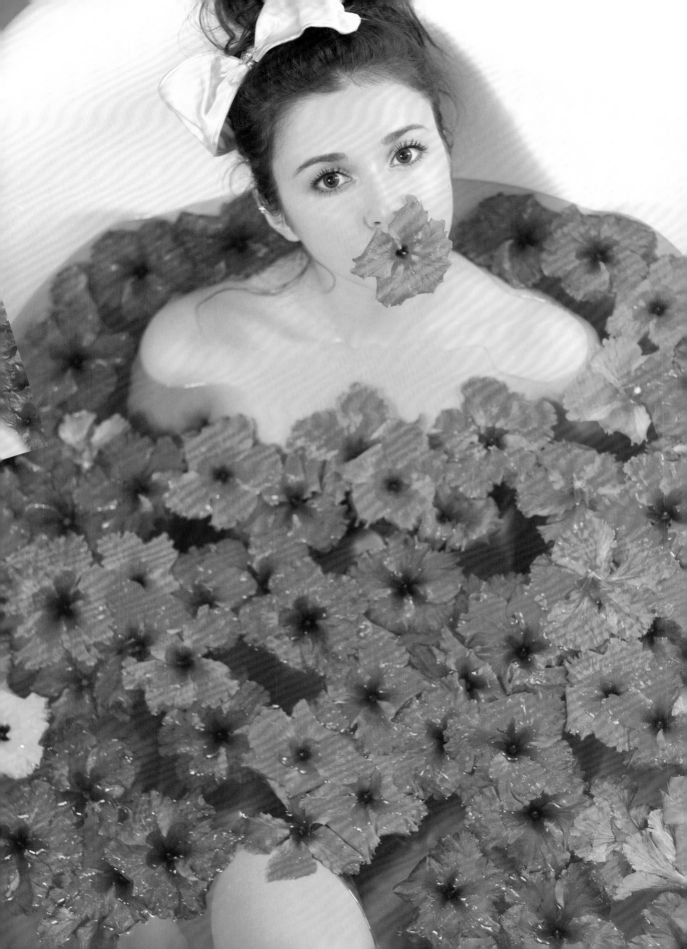

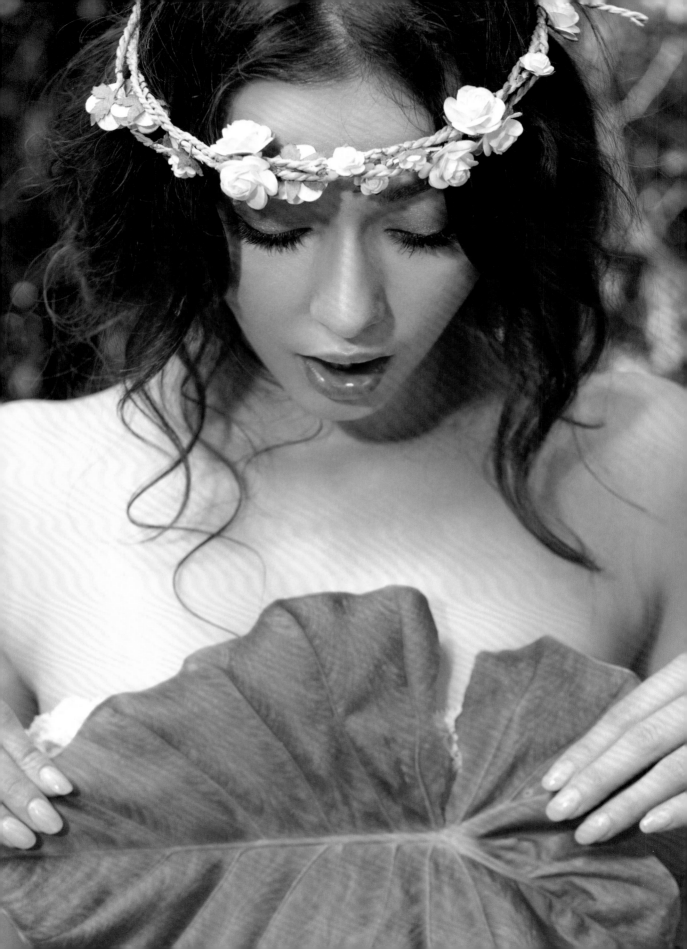

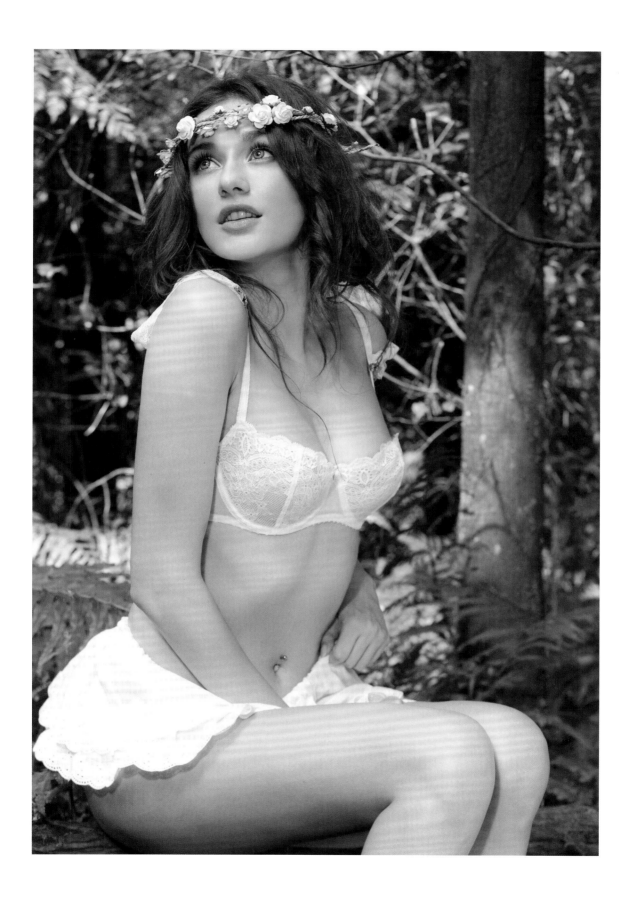

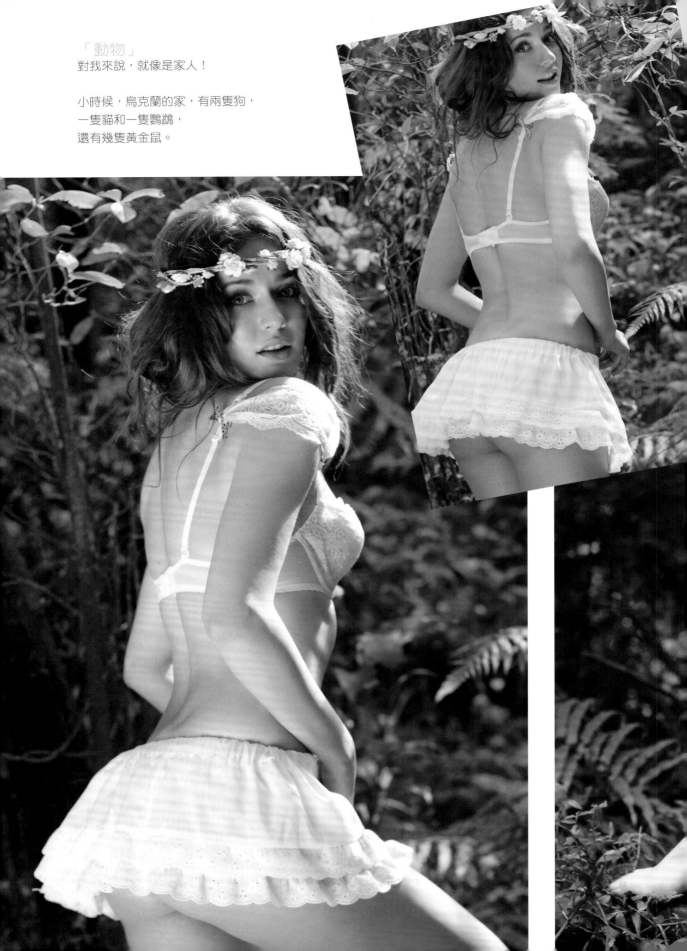

「動物」
對我來說，就像是家人！

小時候，烏克蘭的家，有兩隻狗，
一隻貓和一隻鸚鵡，
還有幾隻黃金鼠。

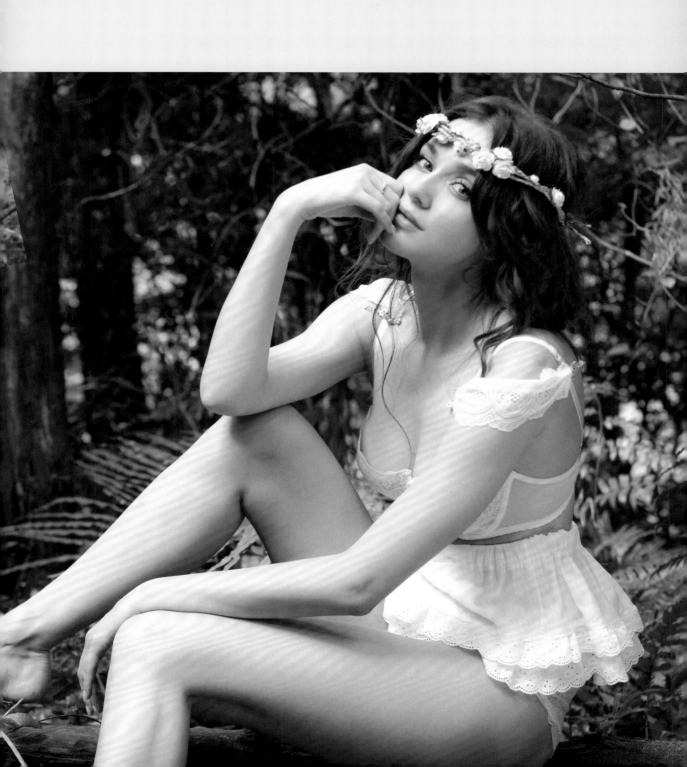

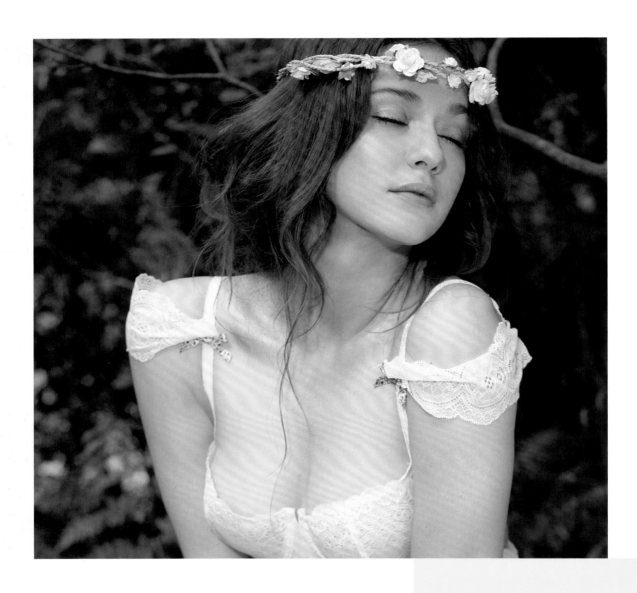

我是個很戀家的人。

可以一整天都待在家，
和家人線上聊聊天，
上網寫寫 Blog，
跟小狗 Butter 膩在一起，
放空……發呆……
好 Relax ～

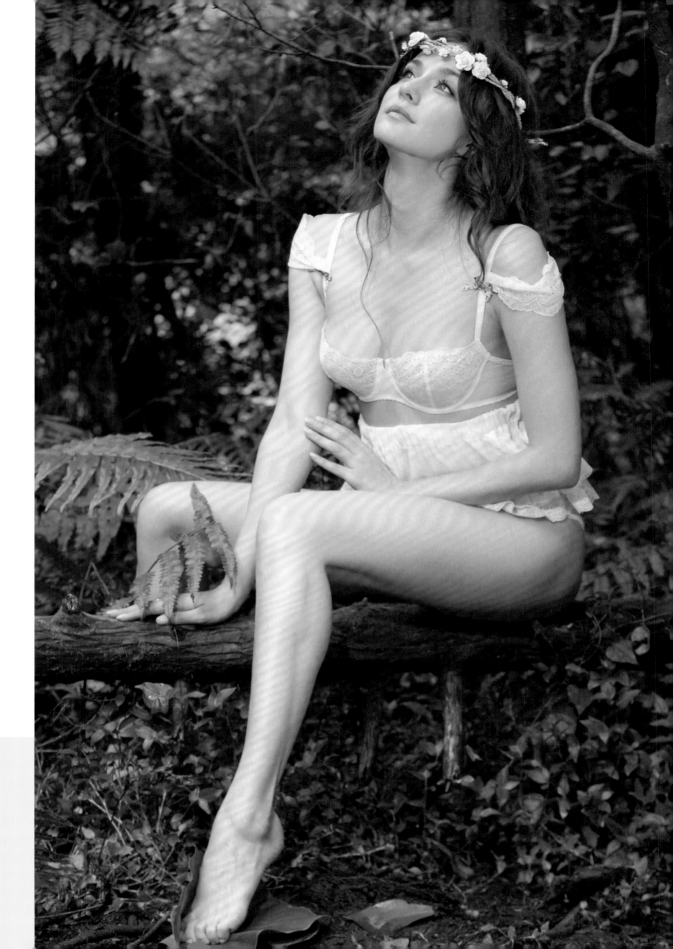

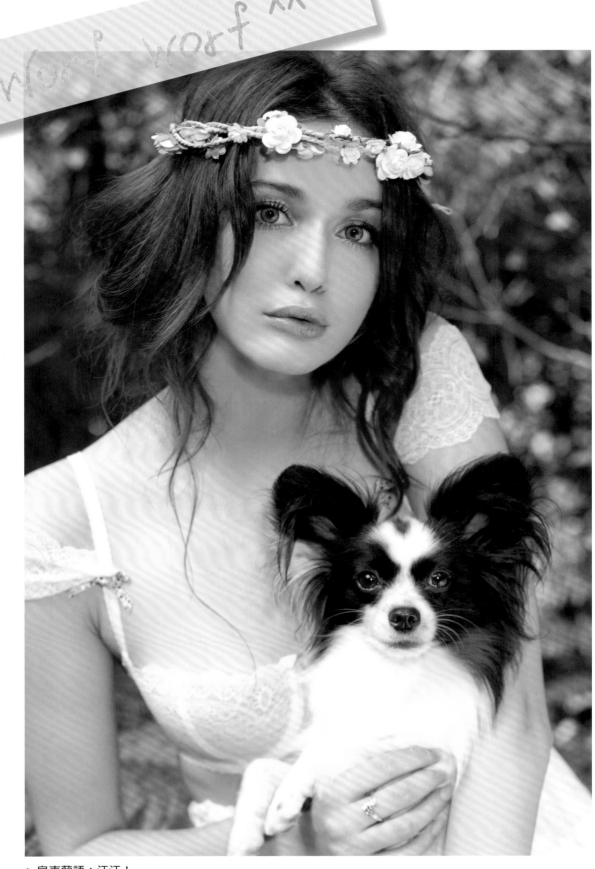

Worf worf ^^

* 烏克蘭語：汪汪！

在台灣的我，一直好想養狗狗，
但又不太敢隨便養。

原因一，
我的工作必須經常出國，
擔心狗狗沒有人照顧。

原因二，
這也是最重要的！
就是，我本身已經是一個，
很需要有人餵我吃飯的人了啦！
哈哈～

沒多久，
我真的忍不住寂寞，
還是覺得要找隻狗狗陪伴我，
而這隻幸運兒～
就是牠
「Butter」！

現在，一回到家有 Butter，
去到哪，也都會盡量帶著牠一起，
真的好開心好幸福。

當然，我也真的寵壞牠了吧！
牠有很多玩具，但卻不是很聽話，
可能因為牠知道
「媽咪不會怎麼樣吧！」

有了 Butter，
我的身邊充滿很多很多的愛，
但無法否認的是，
有的時候愛也真的太多了點！（哈）

在烏克蘭，
我們的主食是馬鈴薯，
它的熱量好高！

加上我很容易水腫，
為了維持身材的緊實，
我可是每天都會運動的唷！

而且我的胃口很小，
所以，
很愛以水果當做我的每一餐。

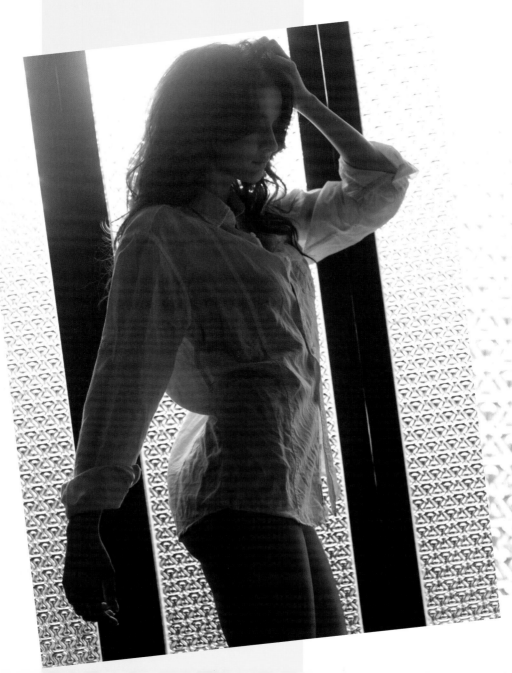

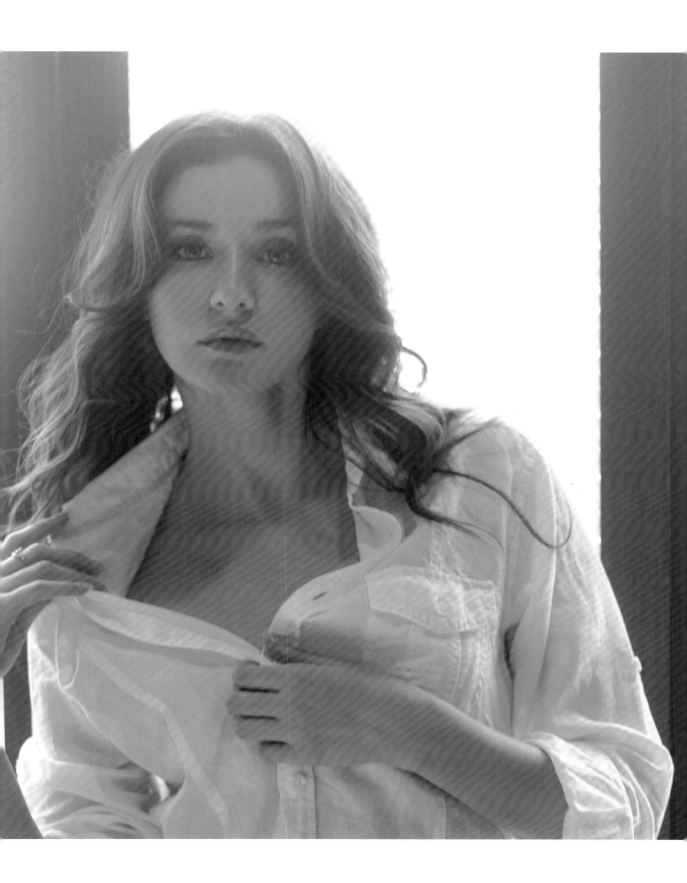

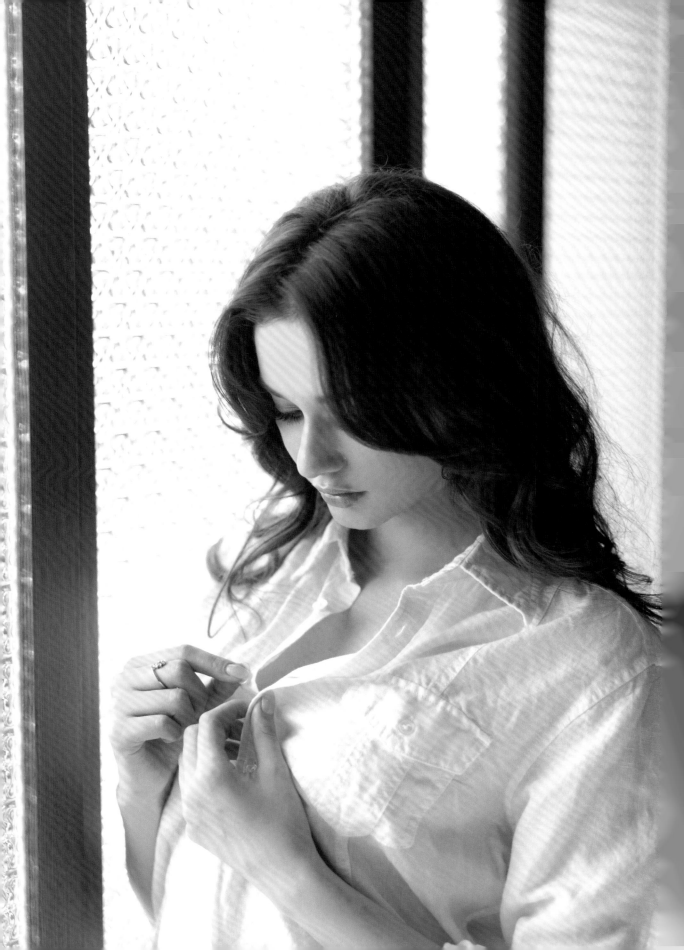

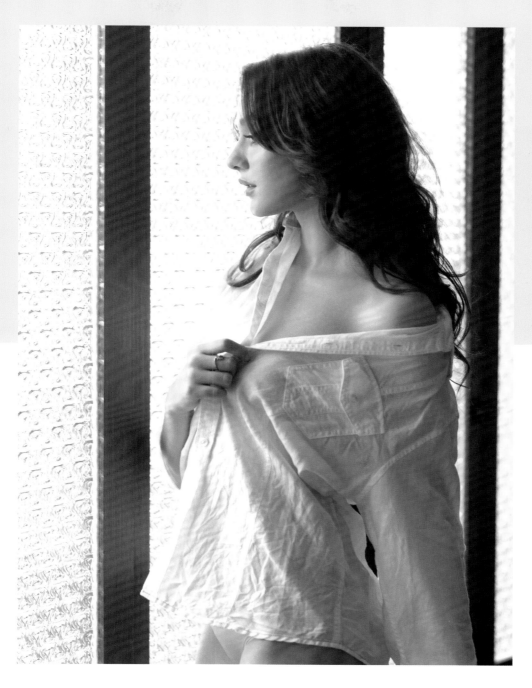

我其實覺得沒有不好看的人，每個人都有自己的特色，頂多只有現在比較流行的長相罷了！

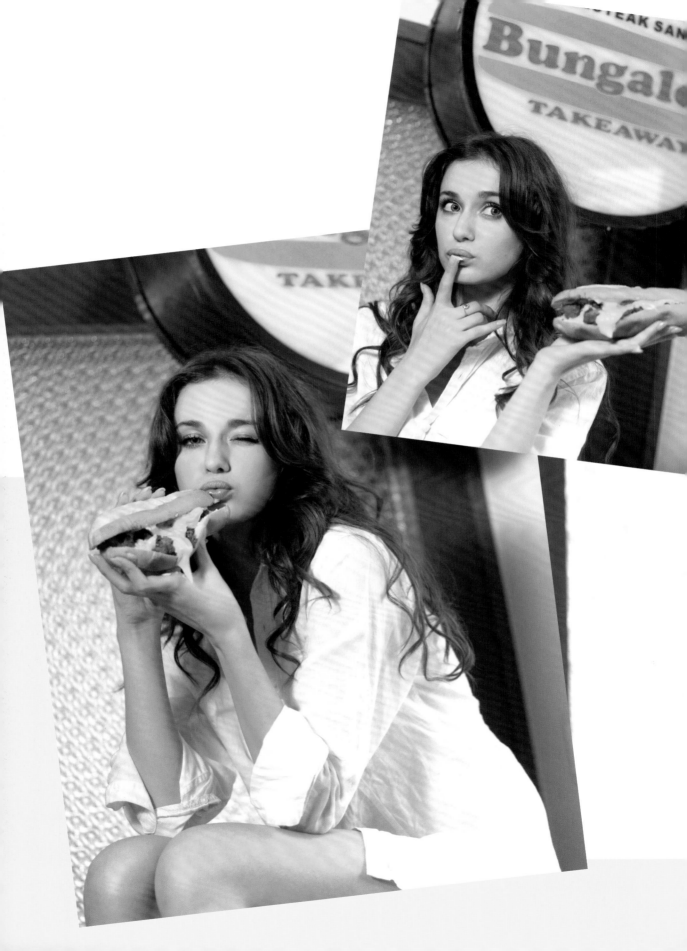

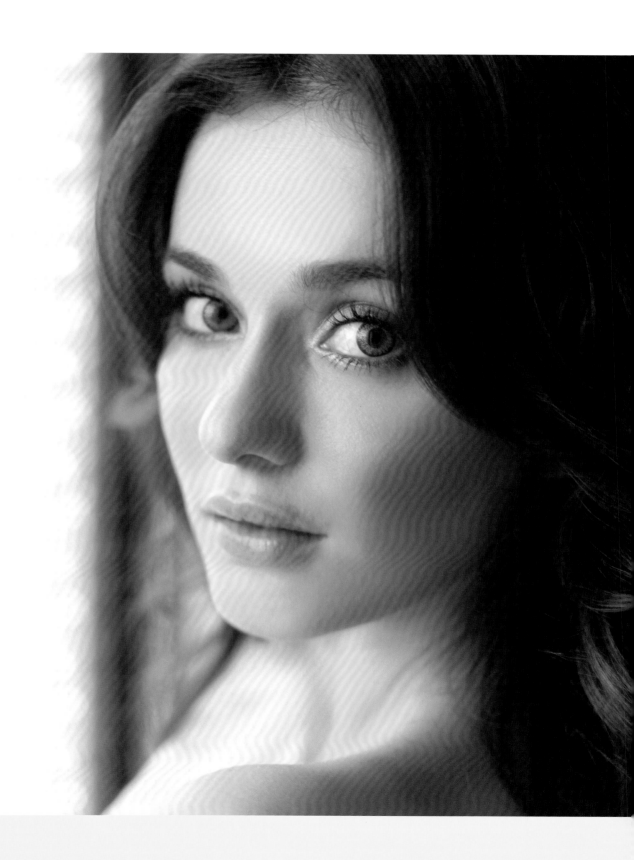

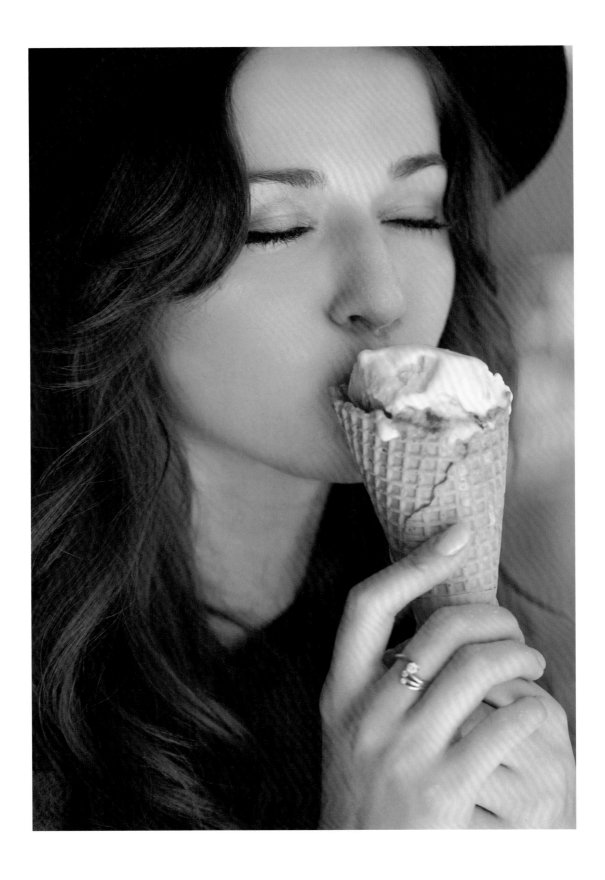

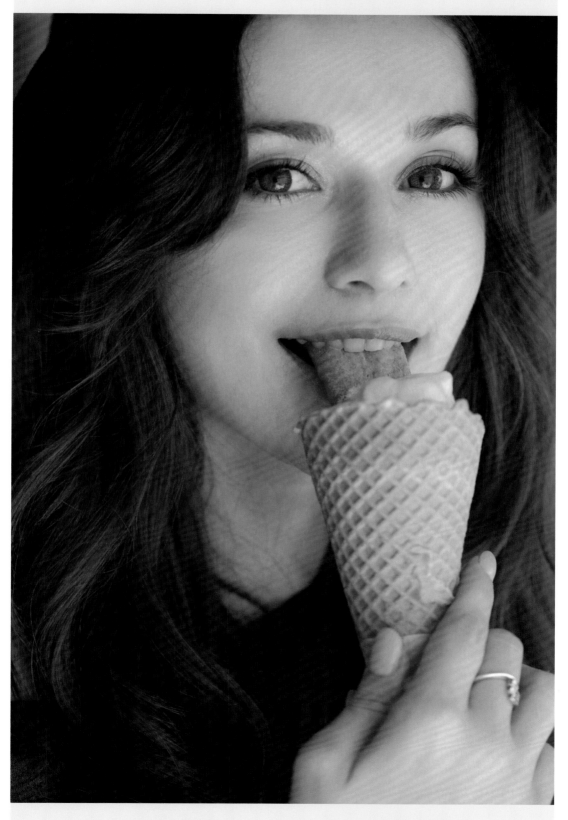

我很愛冰淇淋，最愛莓果口味，酸酸甜甜的，就是充滿著戀愛的感覺！

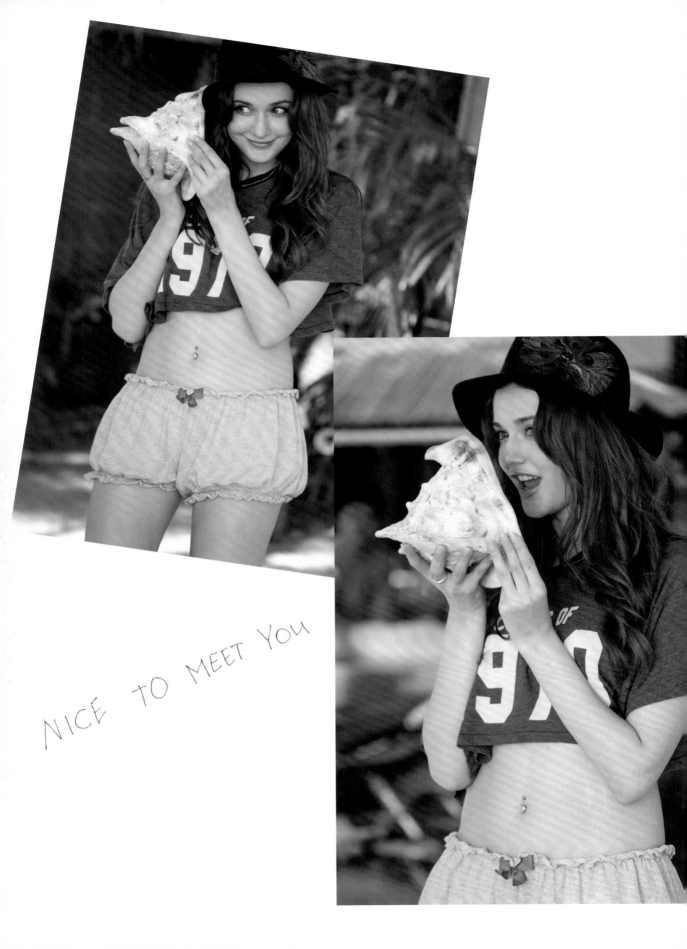

NICE TO MEET YOU

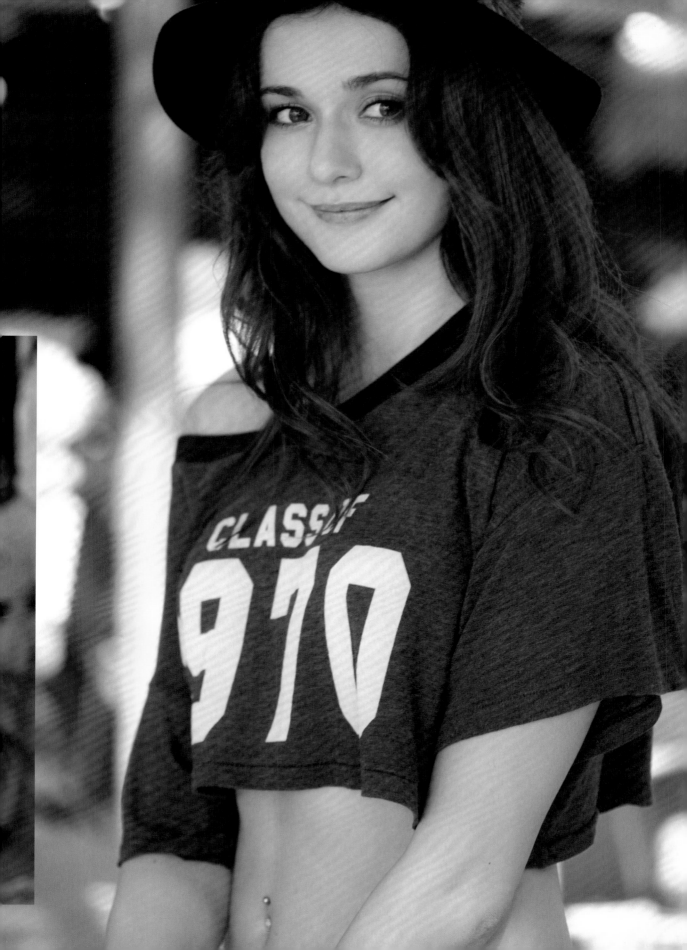

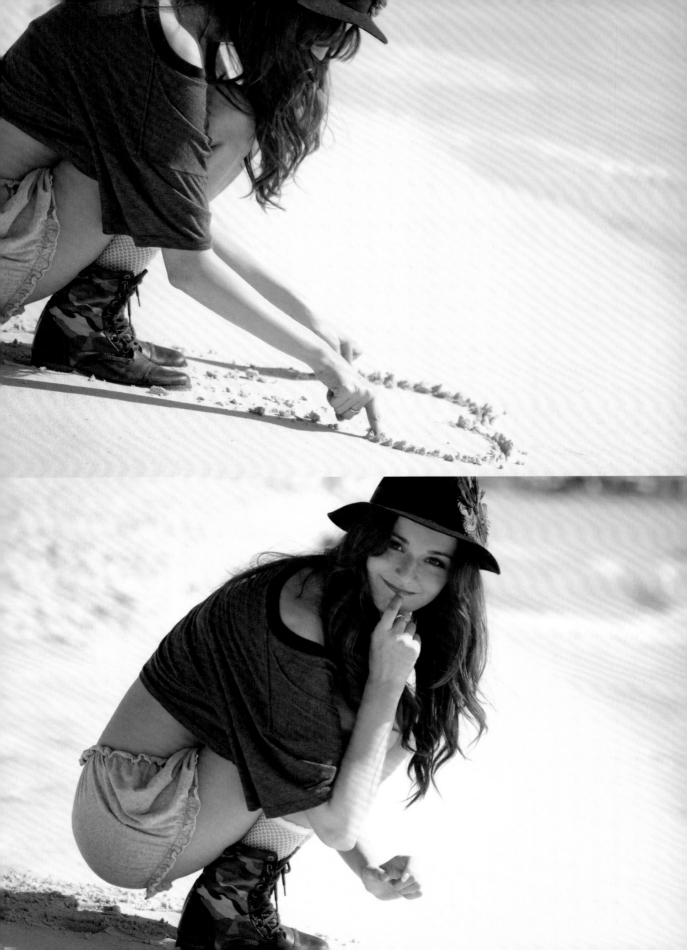

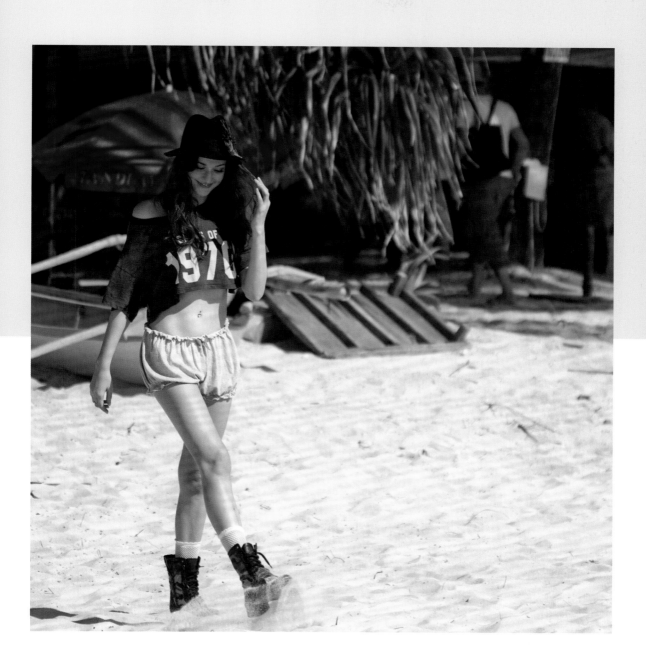

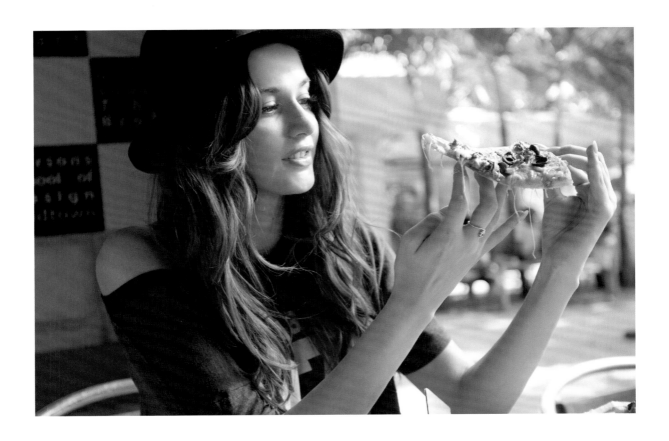

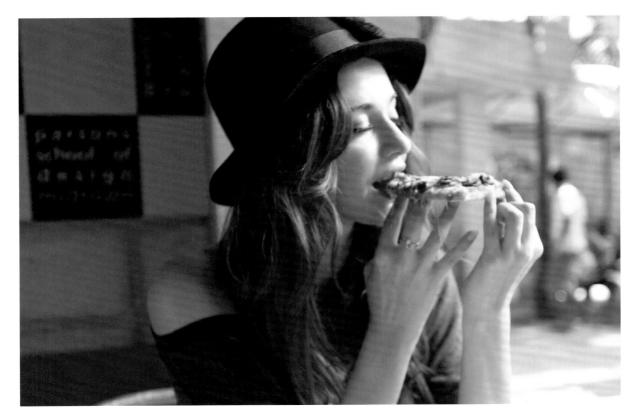

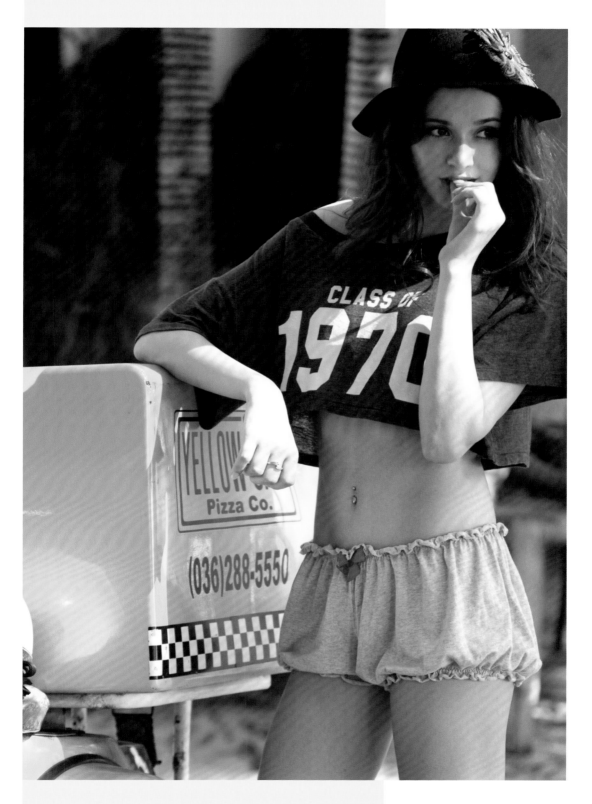

我愛番茄湯！也愛生的高麗菜，還有生的紅蘿蔔和生的芹菜。
我把它們統統當作零食吃，朋友說，我根本就是隻兔子嘛！

我喜歡海，沒那麼愛森林。

我喜歡套一件薄襯衫去沙灘玩水。

我喜歡若隱若現的性感，不喜歡太直接。

我喜歡有一點透又不完全被看透的感覺。

這是我的浪漫啊！

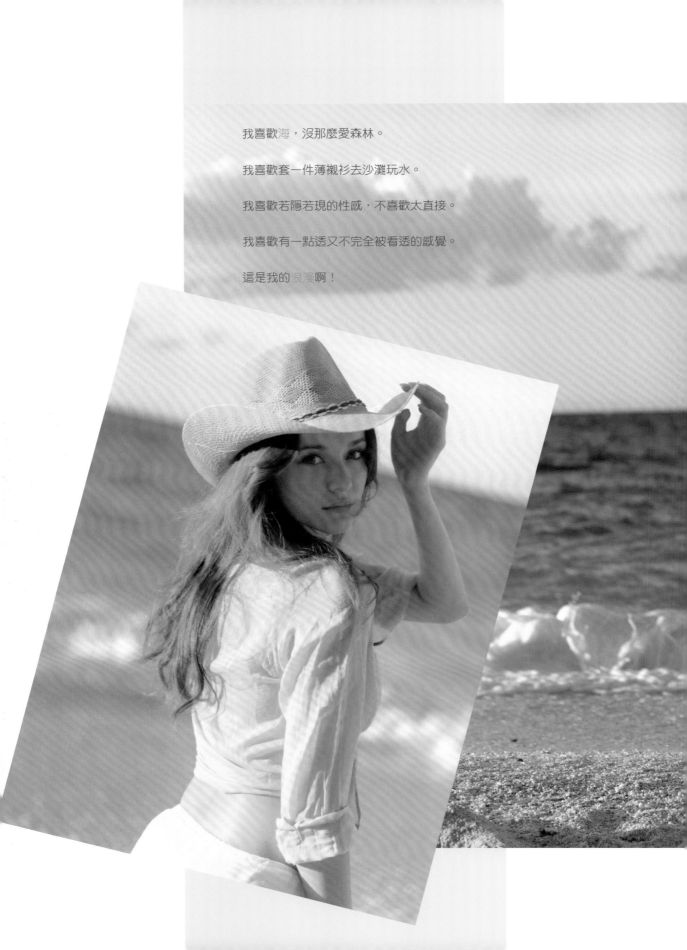

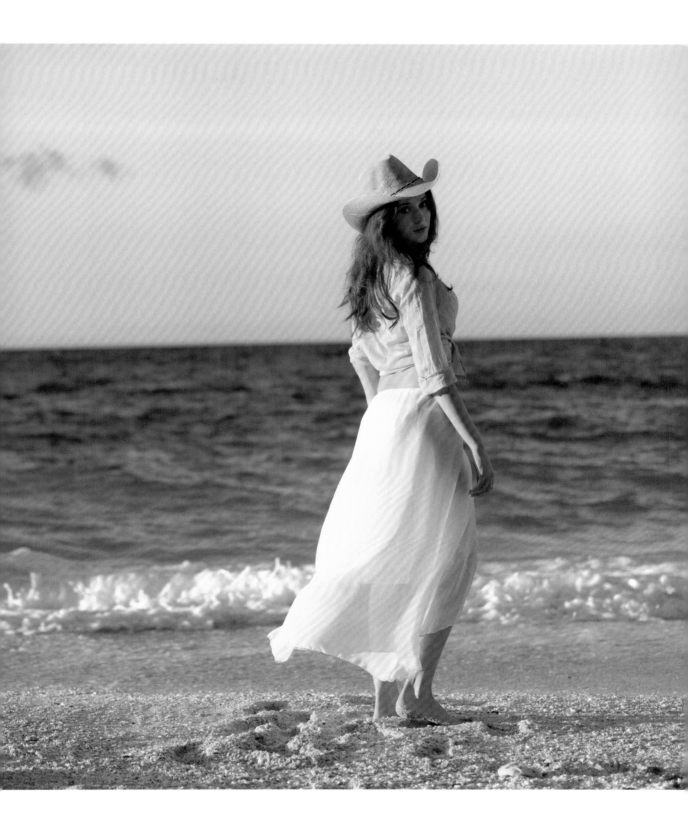

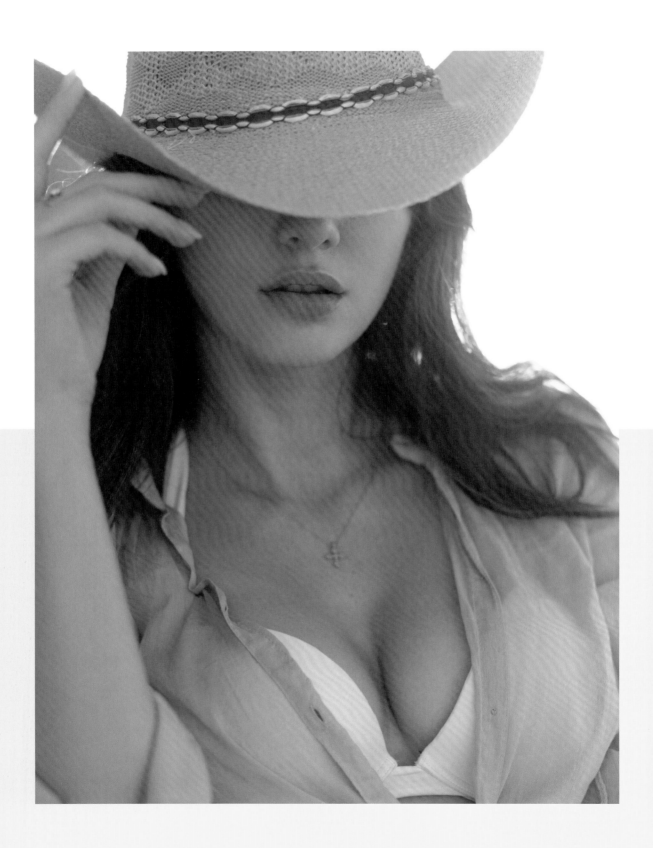

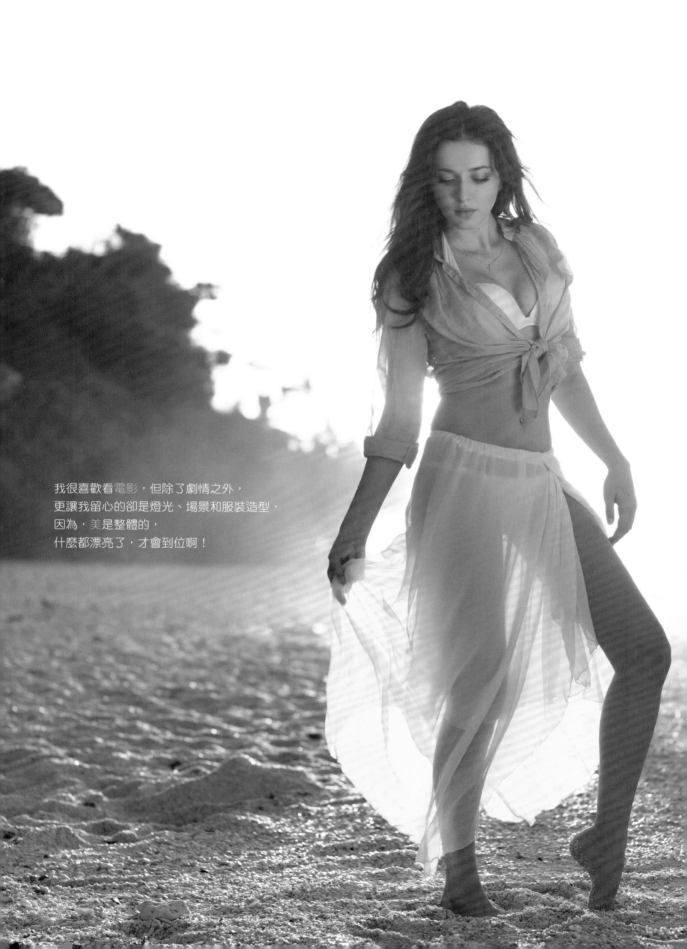

我很喜歡看電影，但除了劇情之外，
更讓我留心的卻是燈光、場景和服裝造型，
因為，美是整體的，
什麼都漂亮了，才會到位啊！

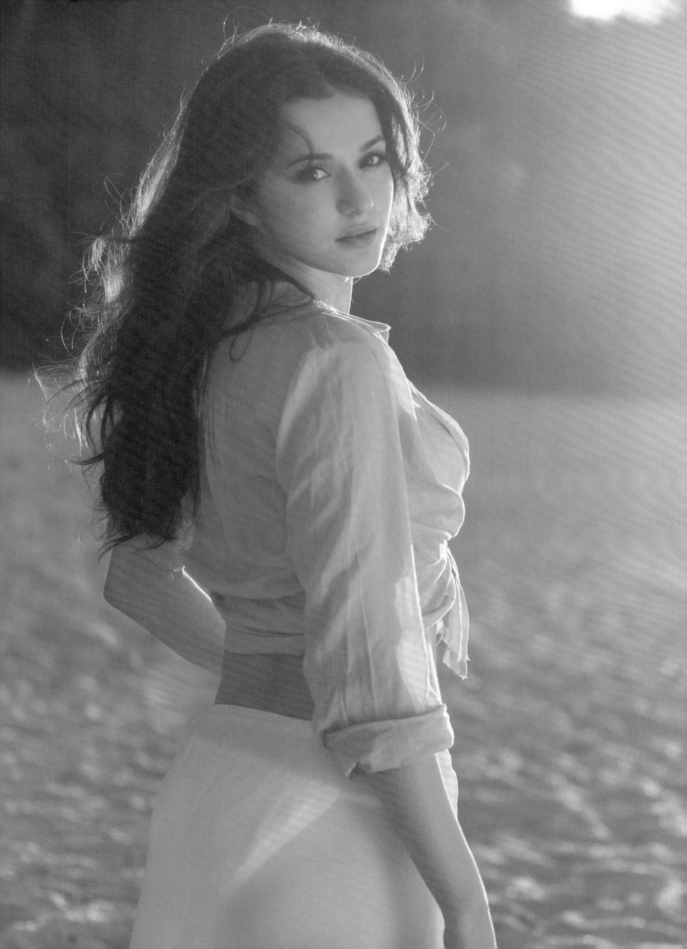

來台灣三年了，
想都沒想過，
會有拍戲的機會，
或是有這麼多支持我的粉絲。

台灣人的熱情、隨和、直接，
我真的好喜歡！

台灣料理和台灣小吃，
就算是臭豆腐，
我也統統都好愛唷！

台灣，有很多漂亮的地方，
還等著我去走走看看，
去發現不同的美好！

台灣，真的是個
「可愛的地方」！

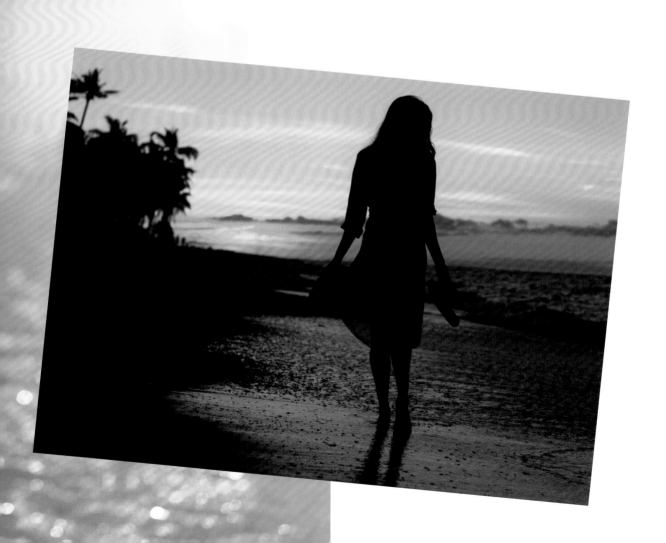

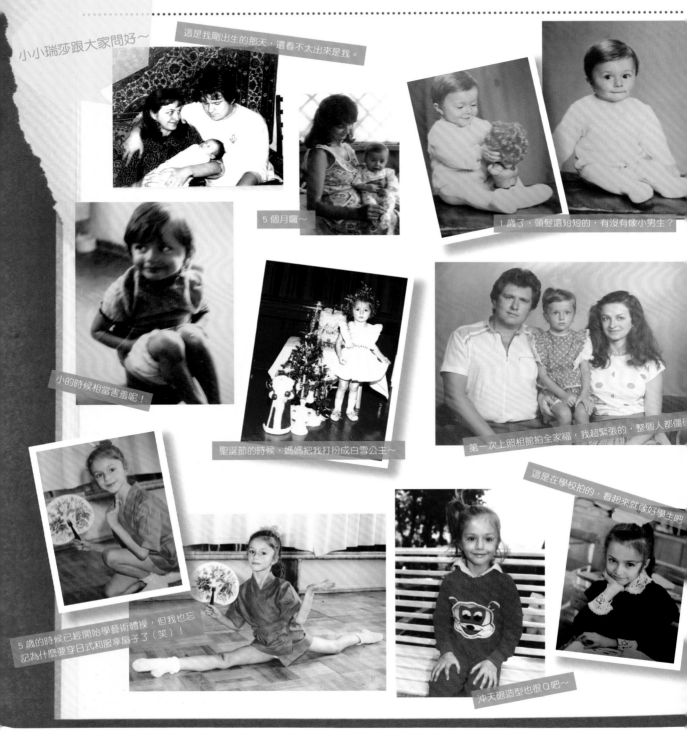

MY CHICDHOOD & SWEET FAMILY

從我 baby 時期到練藝術體操、當模特兒的過程，很多照片是首度公開唷！還有我最親愛的爸爸、媽媽弟弟，他們對我來說，是全世界最最重要的人！

小小瑞莎跟大家問好～

這是我剛出生的那天，還看不太出來是我。

5 個月囉～

1 歲了，頭髮還短短的，有沒有像小男生？

小的時候相當害羞呢！

聖誕節的時候，媽媽把我打扮成白雪公主～

第一次上照相館拍全家福，我超緊張的，整個人都僵硬

這是在學校拍的，看起來就像好學生吧

5 歲的時候已經開始學藝術體操，但我也忘記為什麼要穿日式和服拿扇子了（笑）！

沖天砲造型也很 Q 吧～

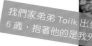
我愛我的家人！

我們家弟弟 Toilk 出生囉！我們差了 6 歲，抱著他的是我外婆。

在家過聖誕節，坐著時看不出來，其實我們身高差好多！

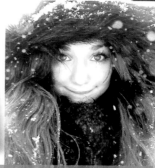
烏克蘭的冬天會到零下 30 幾度，但我最愛雪了！

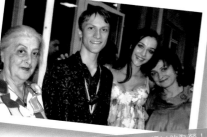
弟弟第一名從高中畢業，真的超級以他為榮！

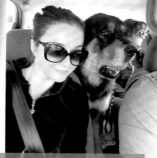
這隻是 Nord，跟家人出門都會帶著牠～

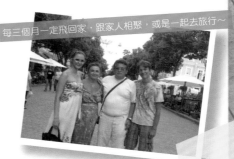
每三個月一定飛回家，跟家人相聚，或是一起去旅行～

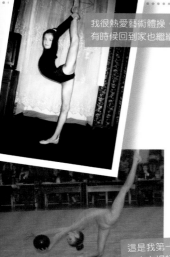
我很熱愛藝術體操，除了在學校不斷練習，有時候回到家也繼續練習。

這是我第一次參加烏克蘭世界盃比賽，初次上場好緊張！

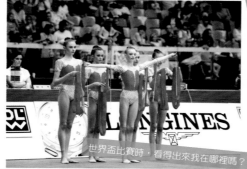
世界盃比賽時，看得出來我在哪裡嗎？

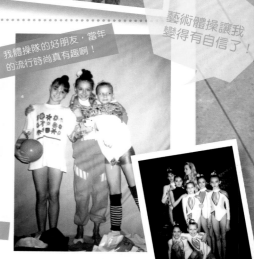
我體操隊的好朋友，當年的流行時尚真有趣啊！

中學時是國家藝術體操代表隊唷。

藝術體操讓我變得有自信了！

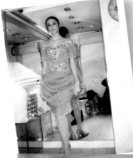
米蘭真的很美唷～

開始模特兒工作，在全世界飛來飛去啦～

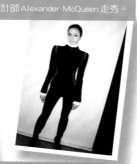
很榮幸曾經在米蘭時裝周為鬼才設計師 Alexander McQueen 走秀。

韓國時裝周，在為韓國設計師 Andre Kim 的品牌定裝。

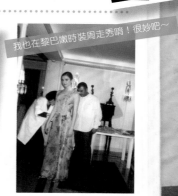
我也在黎巴嫩時裝周走秀唷！很妙吧～

我很滿意現在的生活，雖然害怕寂寞，不過有 Butter
陪我，還有很多好同事好朋友，工作上也一直有新
的挑戰出現，讓我充滿鬥志唷！

我的家大公開！

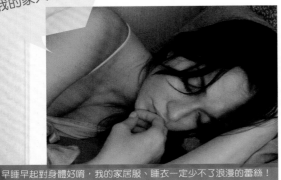

早睡早起對身體好唷，我的家居服、睡衣一定少不了浪漫的蕾絲！

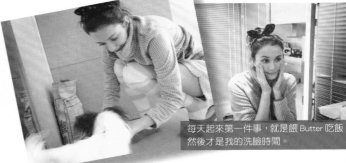

每天起來第一件事，就是餵 Butter 吃飯
然後才是我的洗臉時間。

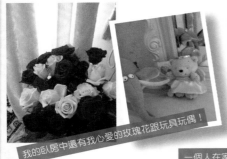

我的臥房中還有我心愛的玫瑰花跟玩具玩偶！

一個人在家也是很喜歡自拍的啦！

我很喜歡享受泡澡時光，泡
2 個小時也不覺得久～

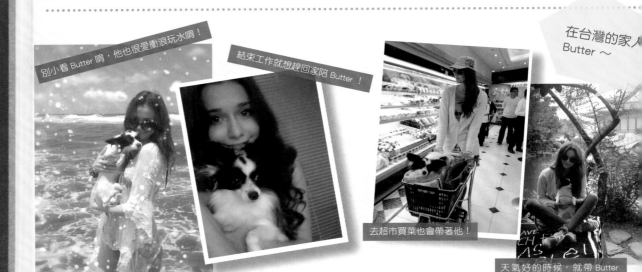

別小看 Butter 唷，他也很愛衝浪玩水唷！

結束工作就想趕回家陪 Butter！

去超市買菜也會帶著他！

在台灣的家人
Butter ～

天氣好的時候，就帶 Butter
出門野餐、曬太陽。

我喜歡海！

在海邊日光浴最幸福了，這時候棒棒糖絕對不能少！

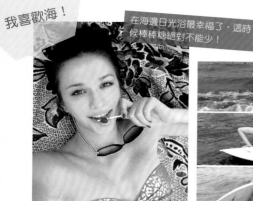

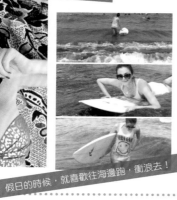

假日的時候，就喜歡往海邊跑，衝浪去！

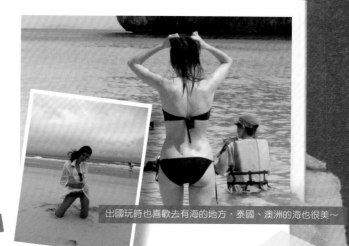

出國玩時也喜歡去有海的地方，泰國、澳洲的海也很美～

百變造型～

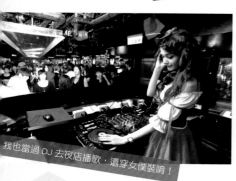

我也當過 DJ 去夜店播歌，還穿女僕裝嗨！

替雜誌拍攝黏上鬍子扮男生，好有意思！

黑直髮跟煙燻妝，適不適合我啊？

戴上黑框眼鏡有沒有很萌？

最親愛的同事朋友們！

和毓芬、米秦、若亞、Tomo 一起感染這份幸福的喜悅！

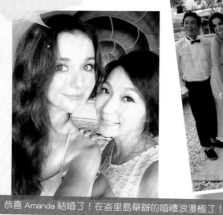

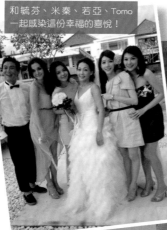

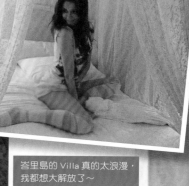

峇里島的 Villa 真的太浪漫，我都想大解放了～

恭喜 Amanda 結婚了！在峇里島舉辦的婚禮浪漫極了！

謝謝大家幫我過生日，還一起扮鬼臉呢！

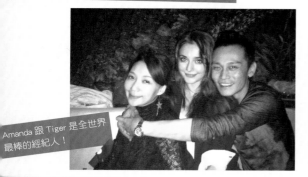

Amanda 跟 Tiger 是全世界最棒的經紀人！

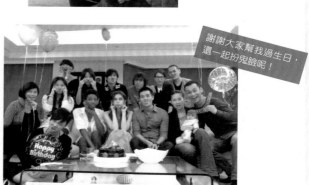

WONDERFUL DAYS IN BORACAY...

非常感謝芬達旅遊的協力，我們可以到人間仙境長灘島拍攝這本寫真書，走在全世界最美的沙灘上，我覺得自己真的太幸運、太幸福了～

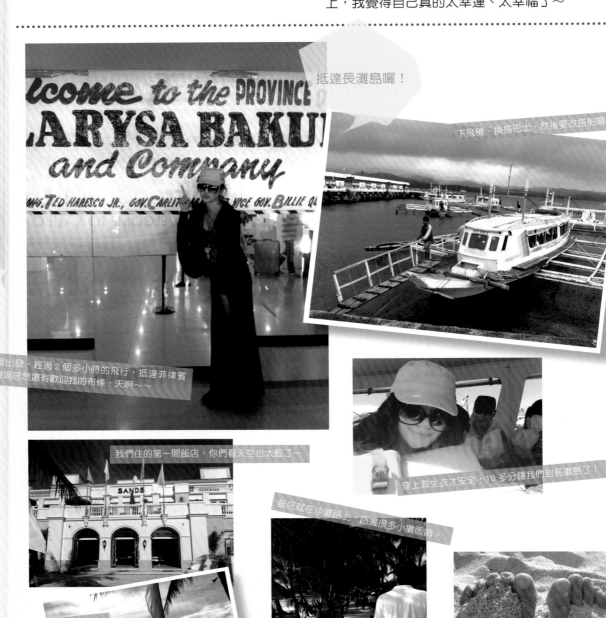

抵達長灘島囉！

下飛機、換搭巴士，然後要改搭船囉～

從台灣出發，經過 2 個多小時的飛行，抵達菲律賓囉，機場居然還有歡迎我的布條，天啊～～

穿上救生衣才安全，10 多分鐘我們到長灘島了！

我們住的第一間飯店，你們看天空也太藍了～

飯店就在沙灘路上，路邊很多小攤販唷。

更讚的是：出門就是海啊～～～

我馬上迫不及待換上泳衣，直奔沙灘日光浴了！

星期五海灘

這裡的沙子跟麵粉一樣細，好軟好軟，是長灘島最有人氣的海灘唷！

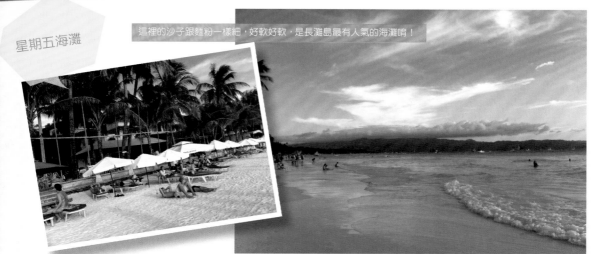

一大早到這裡來拍攝，光線好美，海上的帆船看了就讓人心情大好！

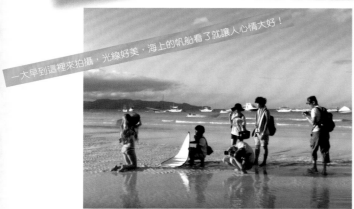

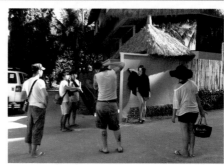

這組照片是在沙灘旁邊的民宿牆邊拍的，走到哪都好有味道～

這裡的夕陽很有名唷！

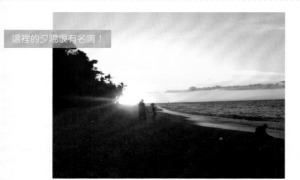

在長灘島另一側的貝殼沙灘，正如其名，有很多貝殼唷！

貝殼海灘

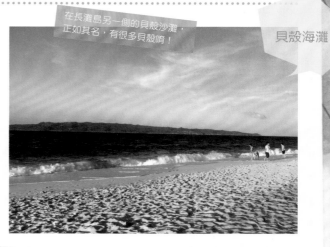

我好喜歡夕陽照在身上的感覺～

感謝經紀人 Tiger，勘景的時候還賣力的躺在沙灘上，痛死啦！

Mandala Spa and Villa

要特別介紹一下這間 Spa，在這邊我們拍了好多好美的照片！曾經三次被 ASIA SPA 雜誌評為亞洲最棒的 Spa，可說是天堂長灘島上的世外桃源，總共有四間獨立的小茅草屋，可以享受完全私密放鬆的空間。好可惜這回沒時間做個 Spa，下次！下次我一定要再來！

地址：Boracay Island, Malay Aklan, Philipnes 5806
電話：+63 36 288 5858
網址：www.mandalaspa.com

通往小茅草屋的小路，兩旁種滿了芭蕉葉，很有南洋風情。

以菲律賓傳統方式搭建的小茅草屋，完全專屬於我了！

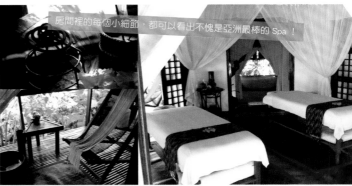

房間裡的每個小細節，都可以看出不愧是亞洲最棒的 Spa！

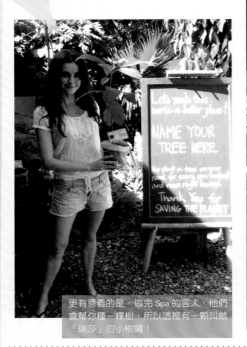

更有意義的是，做完 Spa 的客人，他們會幫你種一棵樹，所以這裡有一顆叫做「瑞莎」的小樹囉！

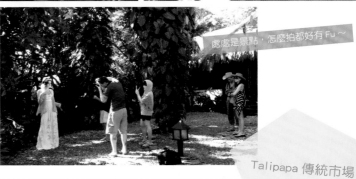

處處是景點，怎麼拍都好有 Fu～

Talipapa 傳統市場

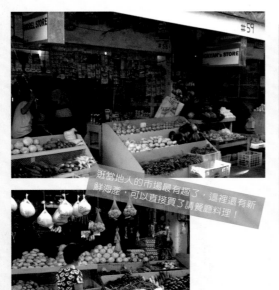

逛當地人的市場最有趣了，這裡還有新鮮海產，可以直接買了請餐廳料理！

嘿嘿，問我就對了，這家雜貨店的 7D 芒果乾是全長灘島最便宜的唷～

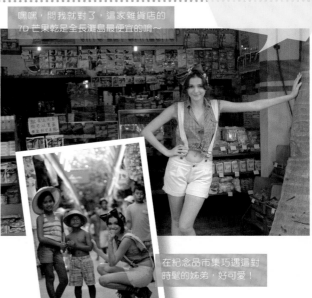

在紀念品市集巧遇這對時髦的姊弟，好可愛！

深入當地人村落！

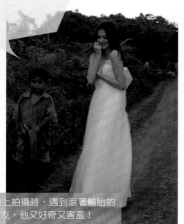

才來長灘島沒幾天，經紀人 Tiger 就已經這樣的完全融入當地生活！

在黃土地上拍攝時，遇到滾著輪胎的當地小朋友，他又好奇又害羞！

因為路很小條，我們必須搭這種小貨車進去。

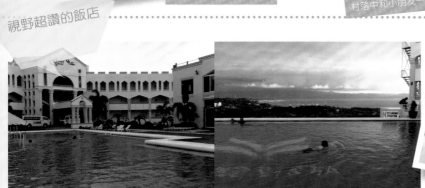

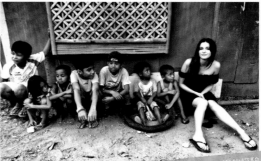

小朋友對於智慧型手機的拍照功能很感興趣。

村落中和小朋友一起排排坐拍照，是我從沒有過的經驗！（笑）

視野超讚的飯店

在小山丘上的第二間飯店，從游泳池可以仰望整片白色沙灘，美極了！

用毛巾做的天鵝超浪漫的～～

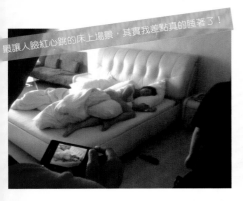

最讓人臉紅心跳的床上場景，其實我差點真的睡著了！

房間的陽台還有個小型游泳池！

每天的拍攝都在跟陽光賽跑，今天最後一 cut 結束，收工啦！

不可錯過的
美食跟夜生活！

這天晚上我們去吃生意超好的
義大利餐廳，坐在沙灘上吃唷！

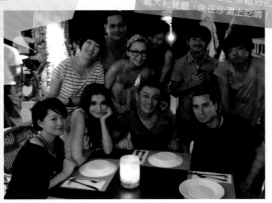

吃到好道地的印度咖哩。

這間可麗餅店總是大排長龍！

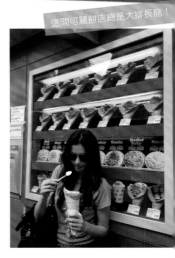

芒果冰沙！好喝！

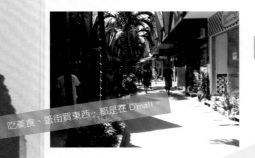

吃美食、逛街買東西；都是在 D'mall。

趁午餐時間睡一下、累死了～～

火舞表演不能錯過，超刺激的！

辛苦的工作人員～

出版社的 Phoebe，謝謝妳～

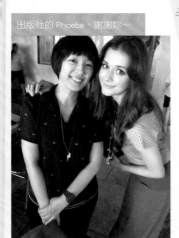

攝影師 David 和助理公雞！辛苦你們了！

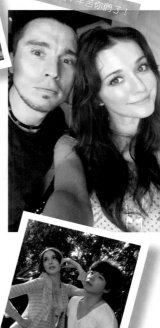

Amanda 和 Kohei，love you！

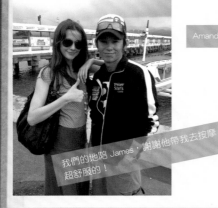

我們的地陪 James，謝謝他帶我去按摩，
超舒服的！

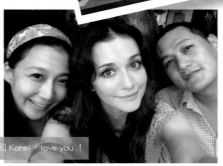

收髮筱雯，謝謝她每天這麼早起床幫我
化妝！還有 Tiger！love you ,too！

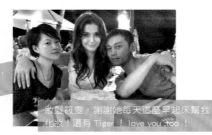

愛裝可愛的造型師 Jason，Thank you！

我的第一本寫真書終於完成了！
自己都覺得好不可思議，過程中有好多好多的感謝想要說～

首先，要謝謝我的經紀人 Amanda 跟 Tiger，你們完成了我的夢想。
還有一起參與這本書的所有工作人員：攝影師 David、攝影助理公雞、妝髮師筱雯、造型師 Jason、出版社的 Phoebe 跟 Joyce，多虧大家的合作，我們才能有這麼完美的成果。

也要謝謝我在烏克蘭的家人，不論我人在哪裡，他們都給予我精神上的支柱跟鼓勵，還有我在台灣的家人 Butter，可以一起入鏡拍照好開心呢！

可以前往長灘島拍攝，真的非常感謝芬達旅遊的全力協助，我們可以在人間仙境工作，實在很幸福呢！

賈斯登堡電影公司的 Bungalow 提供了好有味道的拍攝地點跟古董跑車，讓我們寫真書的場景更加豐富，謝謝！

還有還有，可以有那麼多好看的造型，感謝眾多服裝廠商的提供，讓我可以這麼多變！

最後最最重要的，就是買了這本寫真書的你 / 妳，因為有你們的支持，我才有一直努力下去的動力，說不盡的感謝，請繼續期待我的表現！

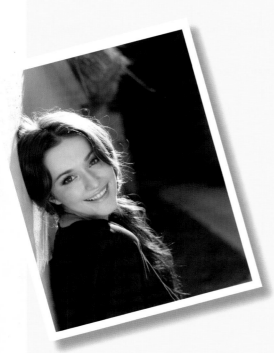

終於完成我的第一本
寫真書. 我好喜歡.
希望你們也會喜歡.
Love you!!

Larisa

cem, cem !!!

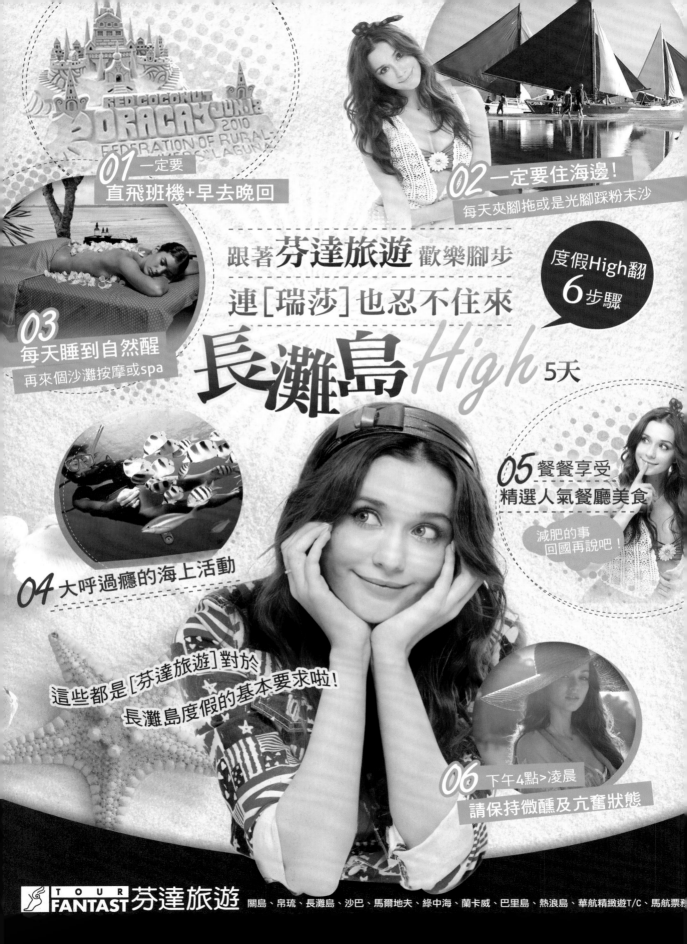

01 一定要
直飛班機+早去晚回

02 一定要住海邊！
每天夾腳拖或是光腳踩粉末沙

03 每天睡到自然醒
再來個沙灘按摩或spa

跟著**芬達旅遊**歡樂腳步
連[瑞莎]也忍不住來

度假High翻 **6**步驟

長灘島*High* 5天

05 餐餐享受
精選人氣餐廳美食

減肥的事
回國再說吧！

04 大呼過癮的海上活動

這些都是[芬達旅遊]對於
長灘島度假的基本要求啦！

06 下午4點>凌晨
請保持微醺及亢奮狀態

TOUR FANTAST 芬達旅遊 關島、帛琉、長灘島、沙巴、馬爾地夫、綠中海、蘭卡威、巴里島、熱浪島、華航精緻遊T/C、馬航票

David Barker
Photography &
Cinematography

平面和動態攝影

D|B

www.davidbarker.com
davidbarkerphoto@gmail.com
+886-918-154-440

啾！瑞莎
cem cem Larisa 寫真書

作　　者	瑞莎；宏將多利安股份有限公司
攝　　影	David Barker
化妝髮型	李筱雯
服裝造型	Jason Tu
裝幀設計	戴禮婕
行銷企劃	郭其彬、王綏晨、夏瑩芳、邱紹溢、呂依緻
主　　編	王辰元
總 編 輯	趙啟麟
發 行 人	蘇拾平
出　　版	啟動文化

台北市 105 松山區復興北路 333 號 11 樓之 4
電話：（02）2718-2001　傳真：（02）2718-1258

台灣發行　　大雁文化事業股份有限公司
台北市 105 松山區復興北路 333 號 11 樓之 4
24 小時傳真服務 （02）2718-1258
讀者服務信箱 Email:andbooks@andbooks.com.tw
劃撥帳號：19983379
戶名：大雁文化事業股份有限公司

香港發行　　香港發行 大雁（香港）出版基地 · 里人文化
地址：香港荃灣橫龍街 78 號正好工業大廈 25 樓 A 室
電話：852-24192288　傳真：852-24191887
Email:anyone@biznetvigator.com

初版一刷　　2012 年 05 月
定　　價　　450 元
I S B N　　978-986-88075-3-2

● 特別感謝